MODERN
WRAPPING
BOOK

MODERN
WRAPPING
BOOK

MODERN WRAPPING BOOK

MODERN
WRAPPING
BOOK

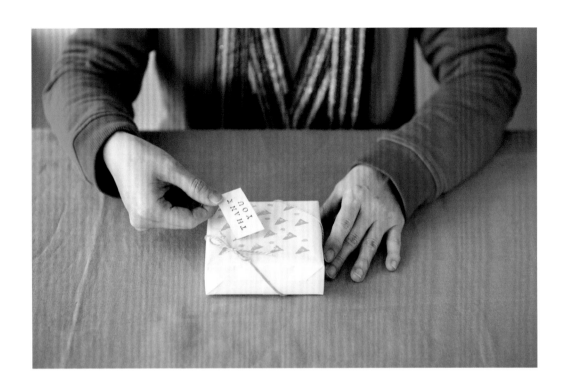

MODERN WRAPPING BOOK

希望你喜歡！
簡單又可愛の禮物包裝術

報紙・色紙・瓦楞紙・烘焙紙……
以生活風格素材設計出日式雜貨風的質感品味

宮岡 宏会
HIROE MIYAOKA

前言

所謂的「包裝」文化──
就日本傳統文化而言，是日本人從很久以前開始，
就將「包裝」視為包入思念對方心意的一種表現。
這是多麼棒的事情啊！

匯集復古情懷與日本物品吸引人的優點，
本書將傳統與現代結合在一起，
以「現代和風」的風格進行裝飾。
即便表現出傳統之美，但並不使用特別的材料或技巧，
而是運用身旁常見的紙張＆素材，
在此呈上即使是初學者也可以輕鬆上手的包裝術。

而在義賣會或手作市集
展示手作點心或飾品時，
希望讓購買的人感受到
「連包裝都這麼用心」的小驚喜，
本書也介紹了集結各種創意巧思的包裝設計。

最後，
更針對基礎包裝方式、
打蝴蝶結的訣竅、
禮物盒的形態種類……
詳細解說如何選用適合的包裝技巧，
以期讓你完全掌握包裝術的精要！

如果本書能為你帶來包裝的靈感＆啟發，
將令我無限欣喜！

宮岡宏会

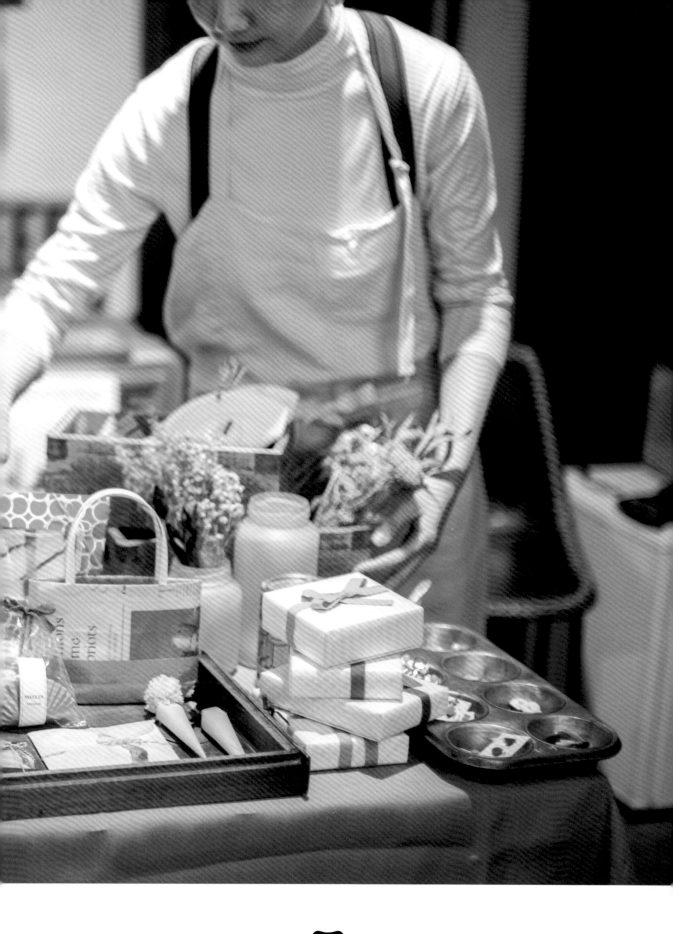

WORK:1

影印紙、半紙、色紙、舊報紙……

運用身旁的紙張&素材就能輕鬆上手の
現代和風包裝術

※半紙為一種日本紙，在日本多作為書法練習紙使用。

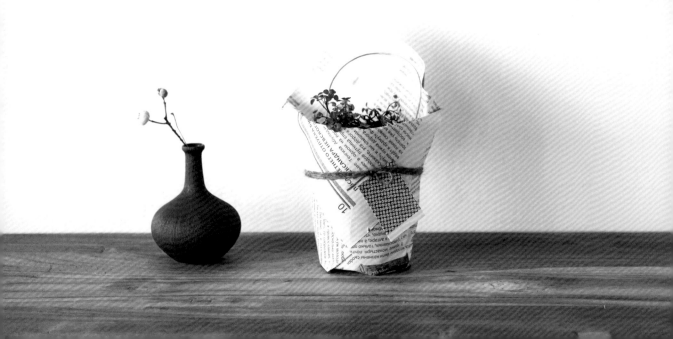

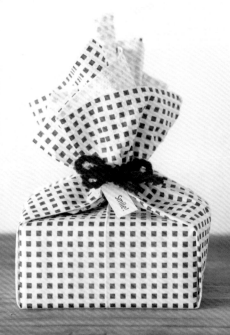

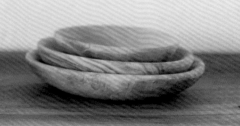

（註）
本書刊載之作品與相關作法或設計，歡迎運用於日常手作。但在網路上各種販售點、個人販售市場，以及實際商店或自由市集等，以營利為目的販售完全禁止使用。以完成圖或設計圖案等作為參考的仿製品，同樣不能以營利為目的販售使用，請特別留意！

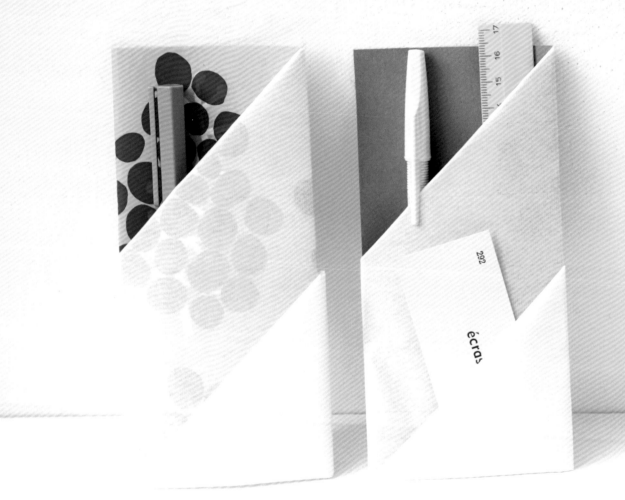

W O R K 1

影印紙、半紙、摺紙、舊報紙……

運用身旁的紙張＆素材就能輕鬆上手の 現代和風包裝術

半紙 ╳ 和紙

筷袋包裝

HOW TO MAKE
P26

除了製作客人用的筷袋之外,也很適合裝入原子筆或牙刷等棒狀物品,應用於禮物的包裝。只要再將留言卡片放入口袋夾層中,就是滿載心意的絕佳禮物。

| 紙杯 |><| 標籤 |

裁疊包裝

HOW TO MAKE

P 27

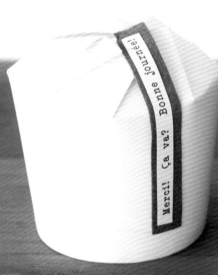

特別手作的點心，放入袋子裡似乎有點單
調……這個時候，就建議以紙杯進行包裝！將
點心直接放入紙杯中，也能確保乾淨衛生。

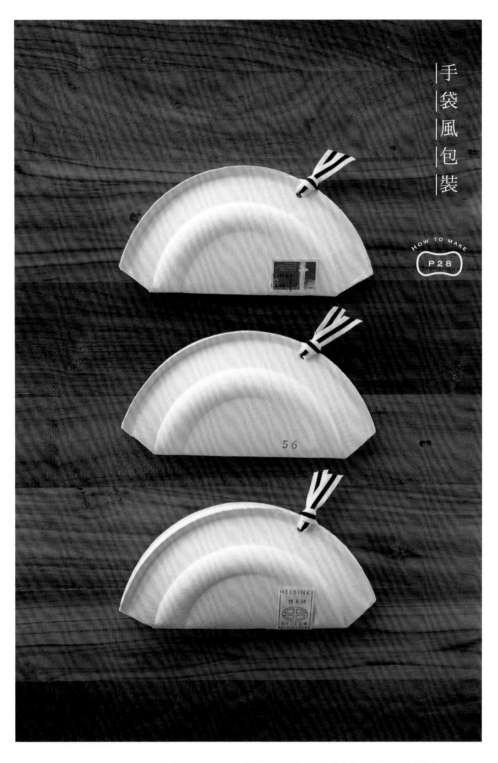

HOW TO MAKE
P28

手袋風包裝

紙盤 × 緞帶

對摺紙盤就能輕鬆完成的包裝術。只要解開緞帶重新展開，就可以直接作為盤子使用。建議放入單包裝的點心或口袋餅乾等，方便直接帶著外出享用。

賀禮包裝

HOW TO MAKE
P29

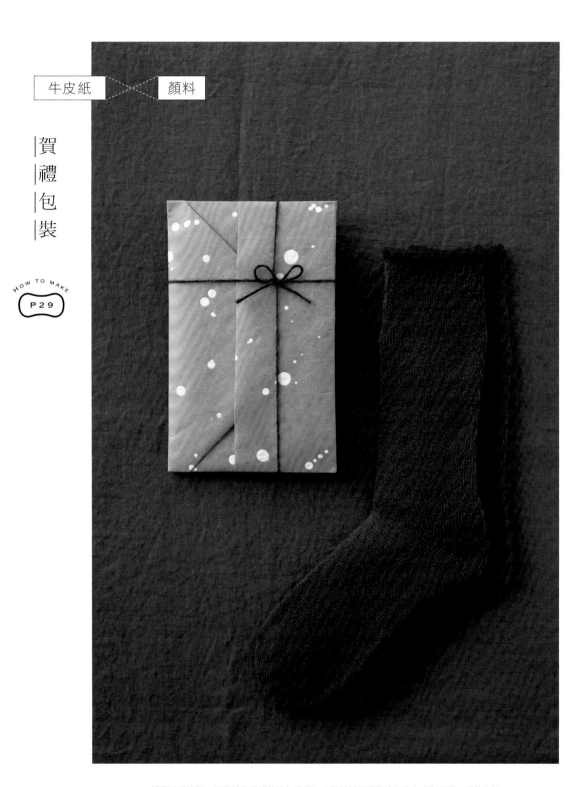

襪子或手帕等，適用於布品禮物的包裝術。此設計以賀禮用的包裝方式為基礎，調整為較
輕鬆的感覺，展現出現代和風感。

HOW TO MAKE
P30

可以直接裝入小物,以色紙製作的禮物盒。雖
然作法相當簡單,但保持正面平整沒有摺痕的
技巧是關鍵重點,請務必掌握!盡情享受搭配
內盒&外蓋顏色的樂趣吧!

盒 式 包 裝

不使用膠帶，以將接縫處完美重疊在一起的包裝技巧，使各角度都俐落漂亮。若以編織繩圈住半紙＆打一個結，更是適合傳達祝賀＆感謝之意的別緻禮物。

HOW TO MAKE
P32

影印紙

三角錐盒

胖胖形狀好可愛的三角錐盒。單
包裝的點心＆伴手禮，或放入可
愛小物作為贈禮都相當方便！運
用摺紙技巧就能快速完成。

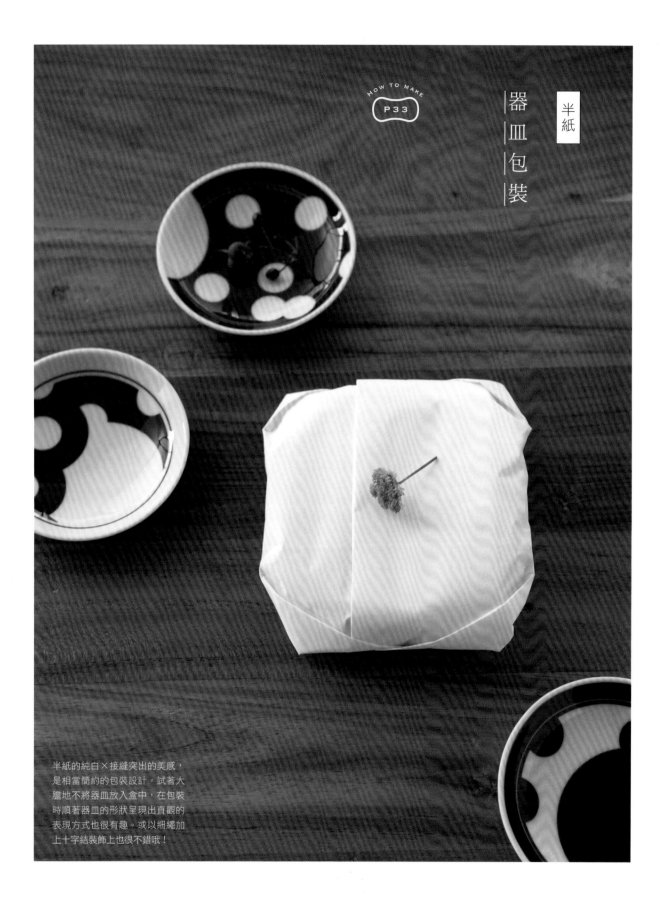

HOW TO MAKE

P33

器皿包裝

半紙

半紙的純白×接縫突出的美感，
是相當簡約的包裝設計。試著大
膽地不將器皿放入盒中，在包裝
時順著器皿的形狀呈現出直觀的
表現方式也很有趣。或以細繩加
上十字結裝飾上也很不錯哦！

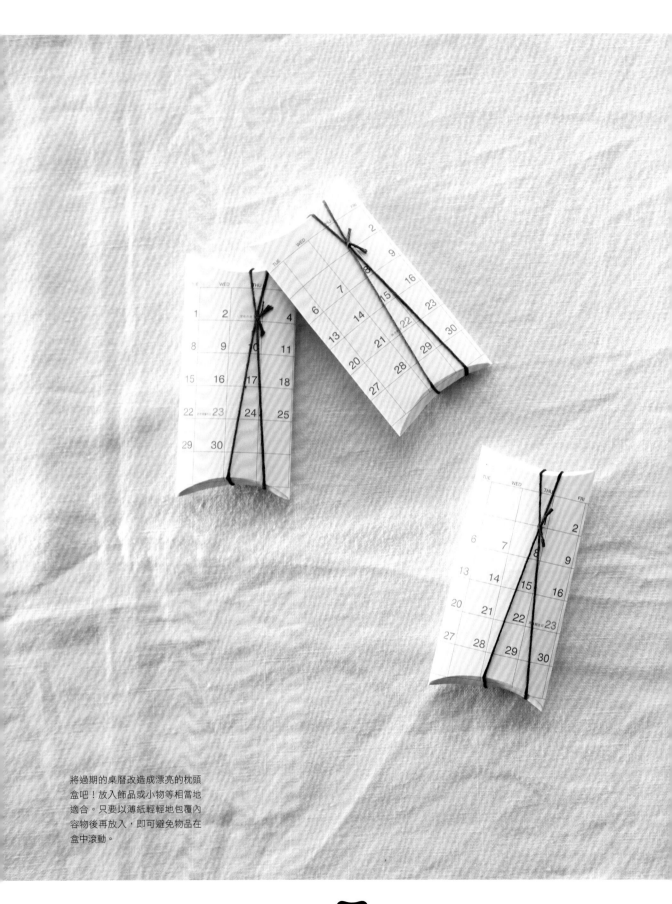

將過期的桌曆改造成漂亮的枕頭
盒吧！放入飾品或小物等相當地
適合。只要以薄紙輕輕地包覆內
容物後再放入，即可避免物品在
盒中滾動。

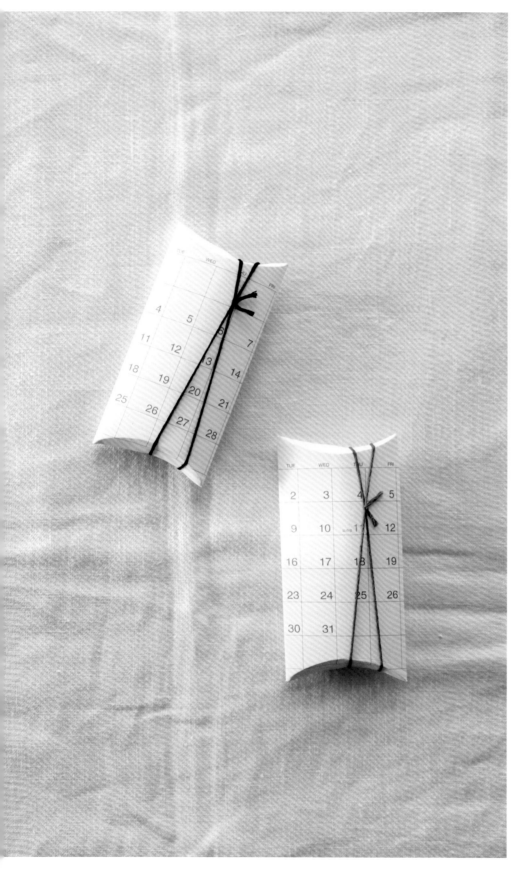

桌曆

枕
頭
盒

HOW TO MAKE

P35

HOW TO MAKE

P34-35

米袋風包裝

彩印紙 × 紙膠帶

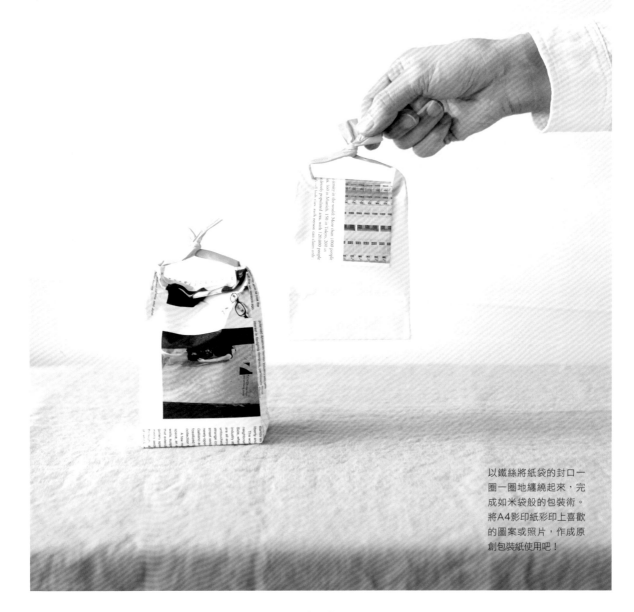

以鐵絲將紙袋的封口一
圈一圈地纏繞起來，完
成如米袋般的包裝術。
將A4影印紙彩印上喜歡
的圖案或照片，作成原
創包裝紙使用吧！

烘焙紙 × 瓦楞紙

三角形包裝

HOW TO MAKE
P36

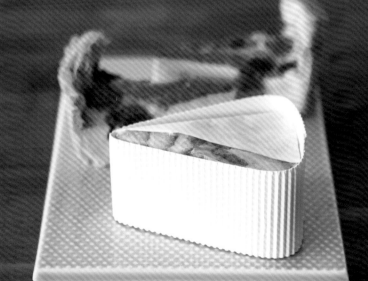

最適合三角形蛋糕的完美
保護包裝術。一次搬運數
片蛋糕時,將蛋糕彼此分
開並排著,既不易傾倒而
且也很節省空間喔!

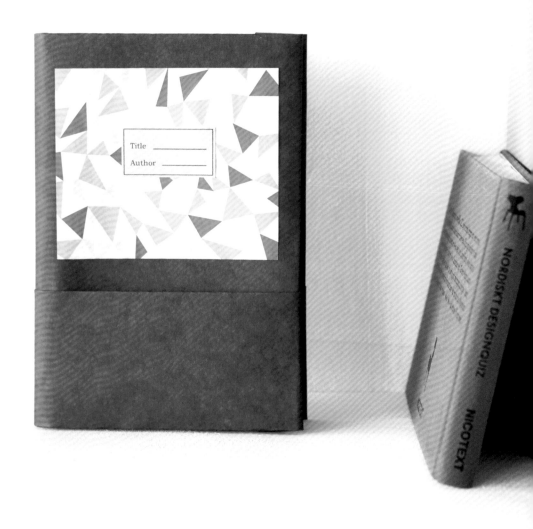

包装纸 ▷ ◁ 彩印纸

書 套

HOW TO MAKE
P37

購買書籍作為禮物時，不使用普通的包裝方法，試著以原創書套作成創意包裝如何呢？也可以在口袋夾層中放入寫上祝福的禮物卡喔！

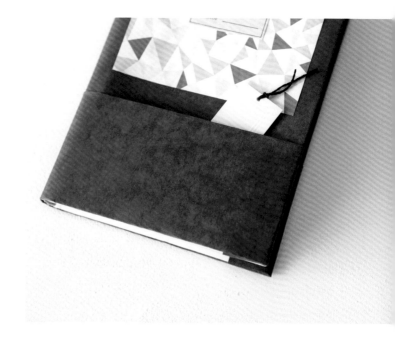

以餐巾紙就能快速包裝的超簡單包裝術。以顏色&設計花樣都相當豐富的餐巾紙，鬆鬆地扭轉出皺褶後打結，時髦的禮物即完成！

| 餐巾紙 | ⋈ | 毛線 |

皺 褶 型 包 裝

HOW TO MAKE
P38

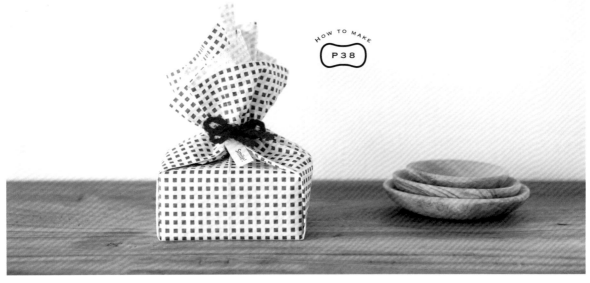

| 舊報紙 | ⋈ | 麻繩 |

花 盆 包 裝

HOW TO MAKE
P39

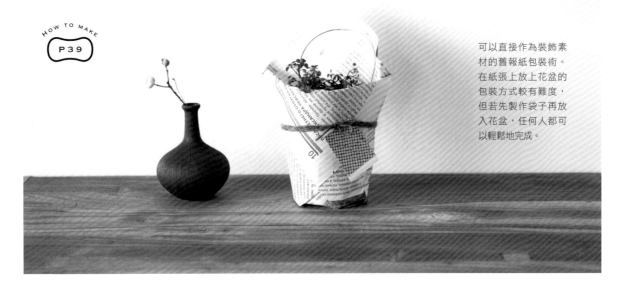

可以直接作為裝飾素材的舊報紙包裝術。在紙張上放上花盆的包裝方式較有難度，但若先製作袋子再放入花盆，任何人都可以輕鬆地完成。

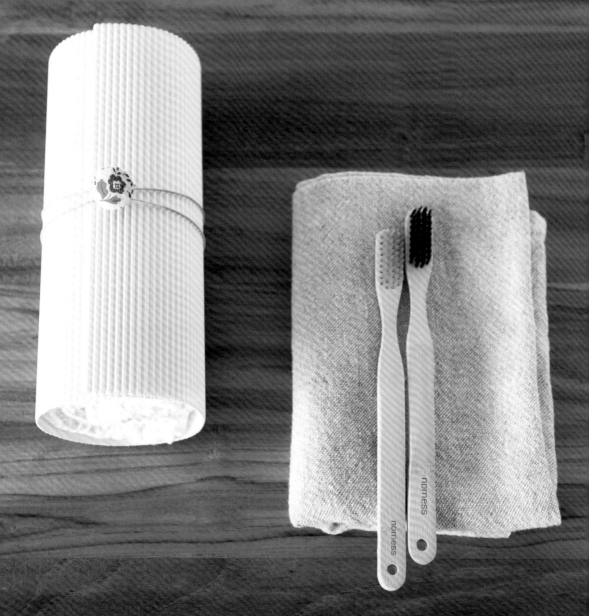

HOW TO MAKE

P40

筒狀包裝

髮圈 ✕ 包釦 ✕ 瓦楞紙

以原本作為緩衝材料的瓦楞紙，
結合鈕釦＆髮圈呈現出現代和風
感。不但很容易就能量測出需要
的紙張大小，裝入禮物後也能輕
鬆地調整成喜歡的尺寸。

基 本 包 裝

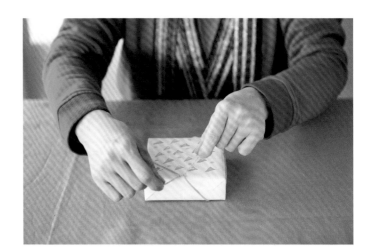

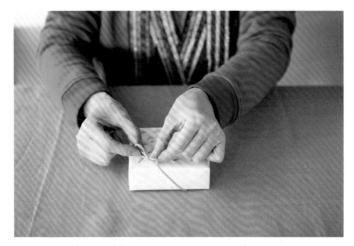

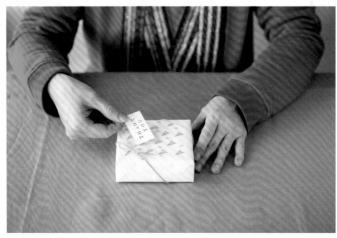

將海棉裁剪成三角形作為印章，規律地印出漂亮的包裝紙。稍微印得歪斜或刻意呈現斑駁效果，也別有一番風味。

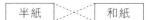

半紙 ⋈ 和紙

筷袋包裝

完成尺寸：約長16.5×寬8cm

材料＆工具

● 半紙（約33×24cm）
● 和紙（包裝紙也OK）
● 尺
● 剪刀

1

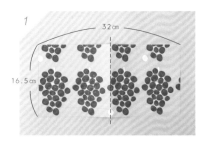

32cm
16.5cm

將和紙裁剪成16.5×32cm後對摺。

2

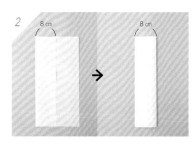

8cm → 8cm

將半紙分作3等分，左側往右摺8cm，右側往左摺8cm。

3

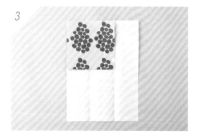

展開半紙，將步驟1的和紙對齊左上邊角。

4

將右上角對齊摺線位置，摺出三角形。

5

將左側沿著摺線往右摺疊。

6

將右側沿著摺線往左摺疊。

7

翻回正面，從下方往上對摺。並在虛線的位置摺成三角形。

8

翻面後沿著虛線位置摺疊。

9

將左邊的紙張塞入右下方三角形中，完成！

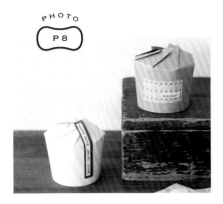

紙杯 ▷◁ 標籤

裁疊包裝

完成尺寸：
約直徑6×高5cm

材料＆工具

◉ 紙杯
　（約直徑6×高8cm）
◉ 標籤（依喜好選擇）
◉ 尺
◉ 剪刀
◉ 紙膠帶
◉ 雙面膠

1

將杯口邊緣裁剪下來。

2

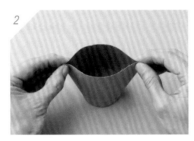

以手指對半捏住杯口，摺出摺線。

3

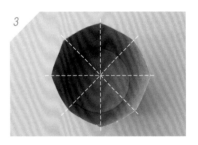

將摺線與摺線對齊後，摺出4條摺線。再將4條摺線之間對摺，共摺出相同間距的8條摺線。

4

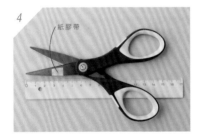

紙膠帶

在剪刀前端3cm處貼上紙膠帶作記號。

5

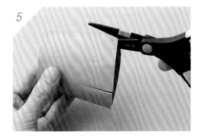

沿著杯口的摺線，以剪刀剪至膠帶記號差不多的位置，剪出3cm深度的切口。

6

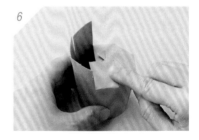

剪出8道切口後，放入禮物，將剪開的紙片往內側摺疊。

7

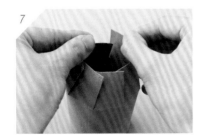

將最後一片紙片塞入第一片紙片下方。

8

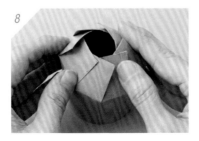

將剪開的部分閉合起來。

9

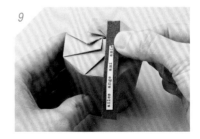

黏貼上喜歡的標籤（可複印P92），完成！

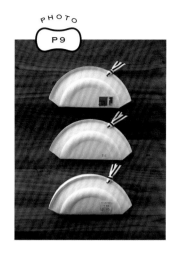

PHOTO
P9

完成尺寸：
約長9×寬18×厚度2cm

材料＆工具

◉ 紙盤
◉ 緞帶
◉ 打洞器
◉ 標籤（依喜好選擇）

紙盤

緞帶

手袋風包裝

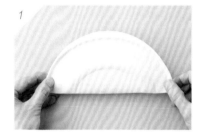

1

將紙盤對摺。

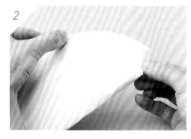

2

將左右邊角往裡側摺三角形，摺出摺線。

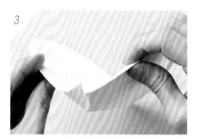

3

展開紙盤，將左右邊角沿著摺線往內摺入。

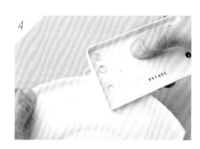

4

閉合紙盤口，以打洞器在斜右方處打一個洞。

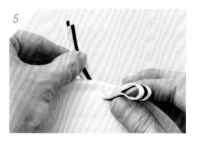

5

放入禮物，洞口穿過對摺的緞帶端。

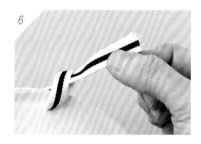

6

將緞帶線端穿過圈圈打結固定，完成！

PHOTO
P10

牛皮紙

顏料

｜賀
｜禮
｜包
｜裝

完成尺寸：
約長20×寬13㎝

｜｜材料＆工具

●牛皮紙（約長45×寬33㎝）
●毛線（依喜好選擇）
●尺
●剪刀
●筆
●壓克力顏料

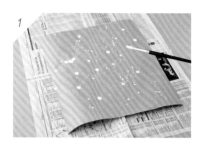

1

以筆沾取加入少量水的顏料後，揮動筆刷，使顏料飛濺在紙張上。

2

顏料乾了之後，將紙張對半虛摺，僅在左側壓出一小段摺線。

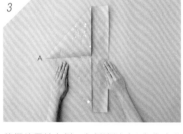

3

將摺線置於左側，左側邊以（Ａ）為中心點，上下角內摺對合，摺出直角三角形。

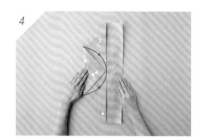

4

將Ａ角對齊步驟3的接縫，摺出三角形。

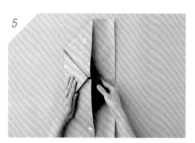

5

放入禮物。

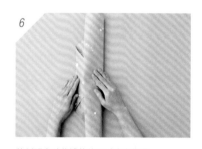

6

將紙張右片依禮物的尺寸向左摺疊。

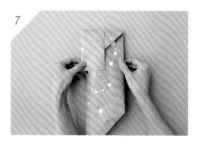

7

翻面，將紙張上下依禮物的尺寸摺疊。

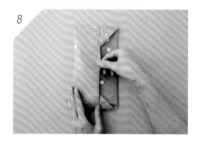

8

將紙張上片塞入下片口袋中。

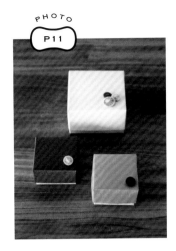

色紙

方形盒裝

完成尺寸：
（小）約長5×寬5×高2.5㎝
（大）約長7×寬7×高4㎝

材料＆工具（方形盒裝・小）

◉ 色紙
◉ 鈕釦（依喜好選擇）
◉ 尺
◉ 剪刀
◉ 雙面膠

1

製作盒蓋。為了避免盒蓋留有摺痕，將色紙對半虛摺，僅在兩端輕輕壓出摺線。

2

將紙張展開後，旋轉90度再次對半虛摺，將兩端也輕輕地壓出摺線。

3

四角分別往中心摺出4個三角形。

4

旋轉90度，上下兩邊往內對合摺疊。

5

展開紙張，左右兩邊往內對合摺疊。

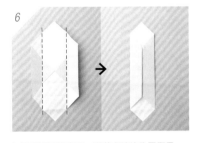

6

如圖所示展開紙張，沿著虛線的位置摺疊。

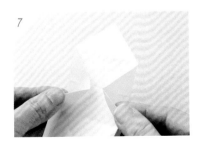

7

將側面立起，調整盒子邊角。

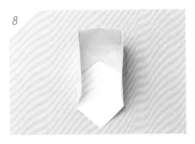

8

將多餘的紙張往內側摺疊後塞入。另一側作法亦同。

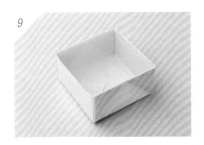

9

本體紙盒則是將盒蓋色紙四邊內縮0.5至1cm，裁剪成較小的尺寸，再依步驟1至8的順序摺疊。最後放入禮物＆蓋上盒蓋，完成！

PHOTO
P12-13

和紙

半紙

印章

盒
式
包
裝

完成尺寸：
約長10×寬14×高2.5cm

材料＆工具

◉ 和紙
◉ 半紙（約長6×寬33cm）
◉ 鉛筆
◉ 印台
◉ 編織繩
◉ 尺
◉ 剪刀

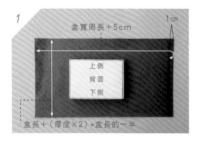

1

盒寬周長＋5cm

1cm

上側
背面
下側

盒長＋（厚度×2）＋盒長的一半

將紙張右側內側1cm，放上背面朝上的禮物盒。

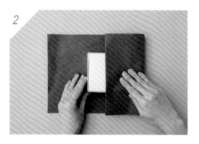

2

將紙張右側虛蓋在盒子上，決定完成的位置（中央稍微偏左）。

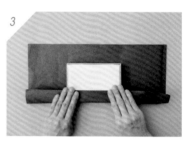

3

將紙張下側向上摺疊。

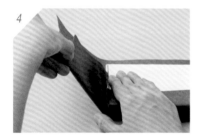

4

將紙張左側向上提起。

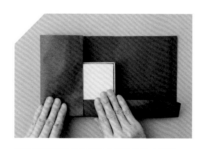

5

使蓬鬆的摺疊處也沿著盒子輪廓向右摺疊。

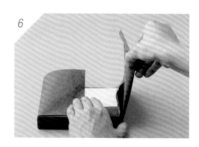

6

同樣地，將紙張右側向上提起，蓬鬆的摺疊處沿著盒子輪廓向左摺疊。

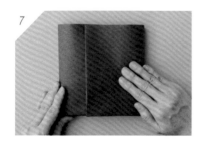

7

展開紙張，以步驟3至6相同作法摺疊上側。

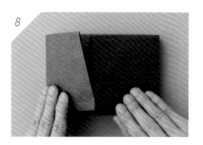

8

重新左右內摺，並將左側紙片塞入右側紙片口袋中。

9

以鉛筆拍打印台，在半紙上蓋印裝飾。以半紙捲繞步驟8一周＆繫上編織繩，完成！

影印紙

三 角 錐 盒

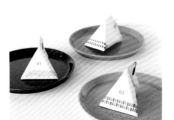

完成尺寸：
約長9×寬7×高度7cm

材料＆工具

◉ 影印紙
　（複印P94至P95圖案）
◉ 迴紋針（依喜好選擇）
◉ 尺
◉ 剪刀
◉ 雙面膠
◉ 膠水

1

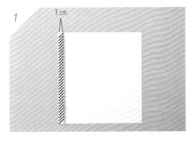

複印P94至P95的圖案後，沿著虛線位置裁剪下來。將紙張背面朝上放置，左側內摺1cm，並在斜線標示處黏貼雙面膠。

2

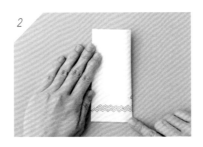

對半虛摺，將紙張上下端輕輕地壓出摺線。為了避免完成的表面留有摺痕，輕輕地壓出摺線即可。

3

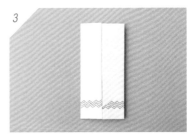

展開紙張，對齊摺線的位置，將左右兩邊往內對合摺疊。再以右紙片為上片，黏合左右紙片（參閱P35步驟3）。

4

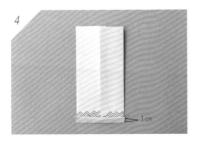

將下側內摺1cm。

5

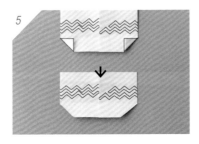

將步驟4摺邊的兩角摺出三角形，並以剪刀剪下。

6

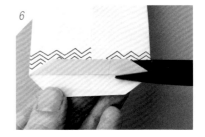

剪下上片紙張，以下片紙張作為黏份。

7

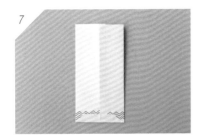

將步驟6黏份塗上膠水，黏合固定。

8

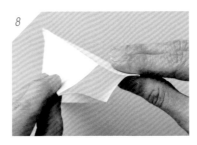

放入禮物，縱向地打開袋口，對齊摺線後將左右邊壓平。

9

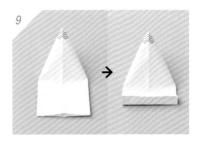

將袋口摺疊2至3次完成閉合。

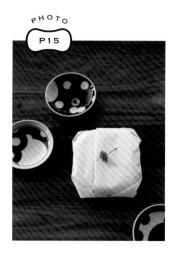

完成尺寸：
約長11×寬11×高2cm

材料&工具

◉ 半紙
◉ 緩衝材
◉ 紙膠帶

半紙

| 器
| 皿
| 包
| 裝

1

將兩張半紙疊在一起，右側內摺1cm。

2

以緩衝紙包覆器皿後置於中心，再將紙張右側虛蓋在器皿上，決定完成的位置（器皿中央）。

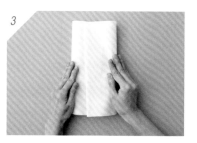

3

將紙張左側蓋在器皿上，右側再自上方重疊覆蓋。

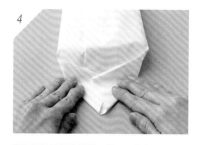

4

將裡側的紙張沿著器皿整平，依左→右的順序重疊摺起紙張。

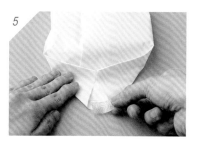

5

在紙張的邊端黏貼紙膠帶。

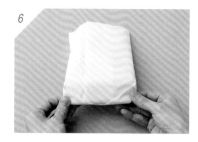

6

將多餘的紙張往底部翻摺，並以紙膠帶黏貼固定於底部。外側紙張也往底部摺翻摺&以紙膠帶黏貼固定，完成！

彩印紙

紙膠帶

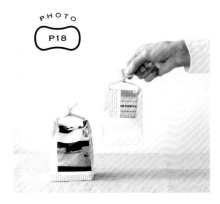

PHOTO
P18

完成尺寸：
約長17×寬8×側寬6cm

米袋風包裝

材料&工具

◉A4影印紙
◉紙膠帶
◉工藝用鐵絲
◉襯紙（影印紙等）
◉尺
◉剪刀
◉雙面膠

1

在A4紙張上將喜歡的圖案或照片彩色印刷上去。紙張背面朝上放置，左側內摺1cm，並在斜線標示處黏貼雙面膠。

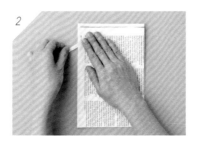

2

將紙張對摺&以雙面膠貼合。

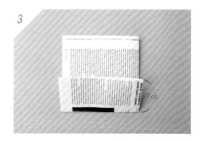

3

由下往上摺疊7cm。

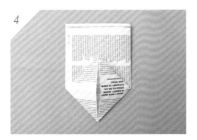

4

左右分別展開&壓摺成三角形。

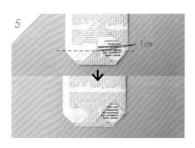

5

上下分別摺疊至超出中線約1cm處。

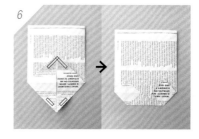

6

將紙張展開，於紅色標示的4個位置黏貼雙面膠，依下→上的順序黏貼固定。

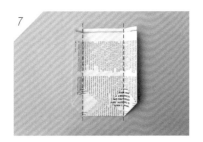

7

於虛線位置摺疊，摺出摺線。

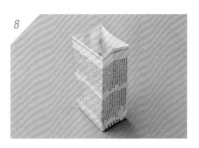

8

沿著摺線打開紙袋，作出側身。

9

製作金屬線。將鐵絲黏貼在紙膠帶上。

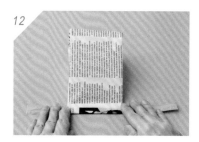

10 重疊貼上比紙膠帶四周小2至3mm的襯紙，再將紙膠帶邊端內摺貼合。

11 將步驟10重疊貼上紙膠帶。

12 將金屬線對齊袋口，摺疊2次&將金屬線扭轉固定，完成！

---------------------- HOW TO MAKE ----------------------

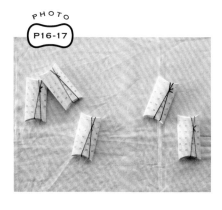

PHOTO
P16-17

桌曆

枕頭盒

完成尺寸：
約長11×寬5.5×側寬1.5cm

材料&工具

● 過期的桌曆
● 繡線（依喜好選擇）
● 尺
● 剪刀
● 雙面膠
● 木錐
● 輔助畫記的透明膠帶
　（瓶蓋、玻璃瓶等亦可）

1 左側內摺1cm，並在斜線標示處黏貼雙面膠。再將紙張對半虛摺，在紙張上下端輕輕壓出摺線。

2 展開紙張，對齊摺線的位置，將左右內摺。

3 撕開雙面膠，黏合左右紙片。

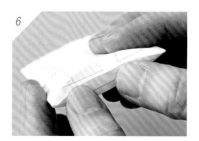

4 在兩邊角間墊上透明膠帶，以木錐描繪一條圓弧的摺線。

5 翻回正面再次描繪摺線。接著翻轉180度，將另一側的邊端也同樣描繪出摺線。

6 放入禮物，依背面→正面的順序摺疊。

PHOTO
P19

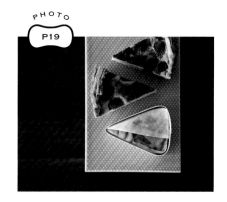

烘焙紙 ◁▷ 瓦楞紙

三 角 形 包 裝

完成尺寸：
約高度7×側寬5×深度11.5cm

材料＆工具

- ◉ 烘焙紙
- ◉ 瓦楞紙
- ◉ 紙膠帶
- ◉ 尺
- ◉ 剪刀

1

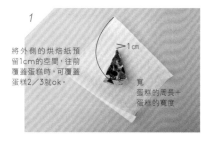

將外側的烘焙紙預留1cm的空間，往前覆蓋蛋糕時，可覆蓋蛋糕2／3就ok。

>1cm

寬
蛋糕的周長＋
蛋糕的寬度

將稍微捲起的烘焙紙邊角置於裡側，如圖所示位置擺放蛋糕。

2

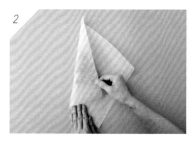

以左側的烘焙紙覆蓋蛋糕。

3

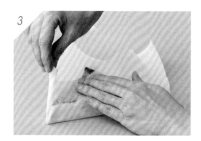

將右側的紙張向上提，沿著蛋糕邊角向左摺疊。

4

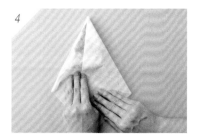

將裡側的紙張整平。

5

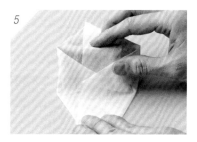

依左→右的順序重疊＆摺起紙張。

6

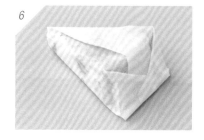

將多餘的紙張摺往底部。

7

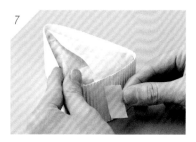

依（蛋糕高度）×（蛋糕周長＋1cm）裁剪瓦楞紙後，圍繞一圈＆以紙膠帶固定，完成！

完成尺寸：
約長19.5×寬13.5×側寬2㎝

材料＆工具

◉ 包裝紙
◉ 影印紙（複印P93）
◉ 尺
◉ 剪刀
◉ 雙面膠

包裝紙

彩印紙

書
套

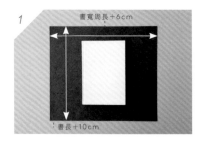

依（書寬周長＋6cm）×（書長＋10cm）
裁剪紙張。

紙張背面朝上放置，上下各內摺2cm。

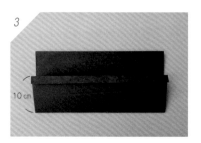

翻回正面，在距離下緣10cm處向上翻摺。

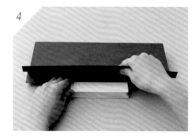

將書放在步驟3紙張下方，使紙張上緣與書
本上側對齊，再將步驟3上摺的紙張向下摺
疊至對齊書本下側。

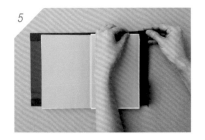

將步驟4翻至背面，書置於紙張中央，再將
超出書本的部分往內側摺疊＆將書本封皮插
入側邊開口處。

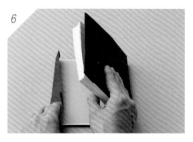

另一側摺法亦同。

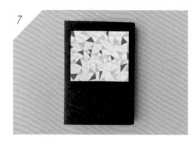

自由彩色影印P93喜歡的圖案＆以雙面膠貼
上，完成！

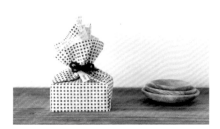

餐巾紙 ⋈ 毛線

皺 褶 型 包 裝

完成尺寸：
約高度12×寬8×深度8cm

材料＆工具

- ◉ 餐巾紙
- ◉ 毛線
- ◉ 標籤（依喜好選擇）
- ◉ 剪刀

1

在中央稍微偏向裡側處放置禮物。

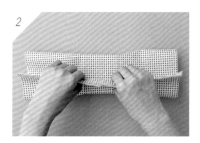

2

將裡側＆外側的紙張往中央摺疊對齊。

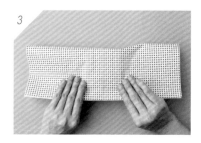

3

固定中線，保持兩紙疊合＆倒向裡側。

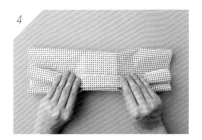

4

將倒向裡側的兩紙往中線對摺。

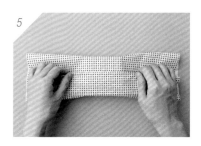

5

再將對摺的紙張倒向外側。

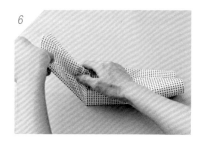

6

以手抓住左側的紙張向上提起。

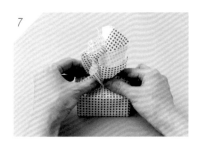

7

右側也同樣地往上提起，再將左右紙張集中
對齊＆整理形狀。

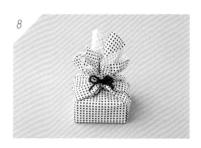

8

繫上毛線，完成！

PHOTO
P22

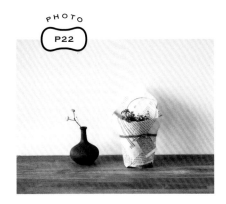

完成尺寸：
約長20×寬17㎝

材料＆工具

● 古新聞
● 麻繩
● 標籤（依喜好選擇）
● 尺
● 剪刀

舊報紙

麻繩

|花
|盆
|包
|裝

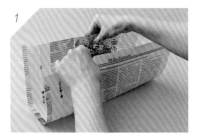

1

以放置花盆＆向上提起紙張時，舊報紙仍超過花盆高度約2cm為尺寸標準，正方形地裁剪舊報紙。

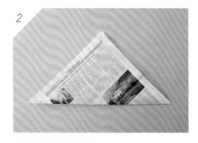

2

將舊報紙摺成三角形。

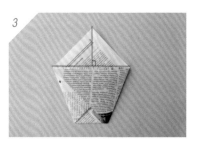

3

將左側的邊角往右上平摺，右側的邊角往左上平摺。

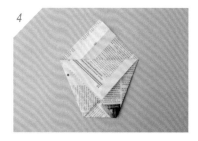

4

上方三角形其中一片往下摺疊。

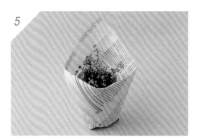

5

放入花盆。

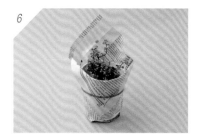

6

繫上麻繩，完成！

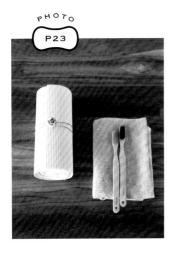

PHOTO
P23

完成尺寸：
約長20×寬8×側寬8㎝

材料&工具

◉ 瓦楞紙
◉ 布
◉ 髮圈
◉ 鐵絲
◉ 尺
◉ 剪刀
◉ 木錐
◉ 包釦組
◉ 紙膠帶

瓦楞紙

包釦

髮圈

|筒
|狀
|包
|裝

1

依（禮物的寬＋4cm）＋（禮物周長＋2cm）裁剪瓦楞紙。

2

以鐵絲穿過市售包釦的釦腳，收緊根部扭轉固定。

3

以木錐在瓦楞紙上鑽孔。

4

將包釦的鐵絲穿過孔洞後，將鐵絲兩端展開成一字形&以紙膠帶黏貼固定。

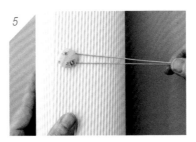

5

以瓦楞紙包覆禮物，並以打結好的髮圈套住包釦&往側邊拉開。

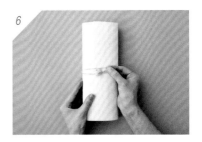

6

在包覆禮物的瓦楞紙上繞一圈，再次套住包釦，完成！

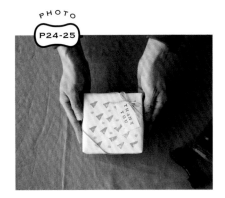

PHOTO
P24-25

完成尺寸：
約長10×寬10×側寬3.5cm

材料＆工具

◉A4影印紙
◉毛線
◉尺
◉剪刀
◉科技海綿
◉筆
◉壓克力顏料

A4影印紙

印章

毛線

基
本
包
裝

1

依P77的基本包裝要領，沿著盒子邊角稍微壓出痕跡，再把紙張移開。

2

以剪刀將海綿剪成三角形。

3

顏料加入少量的水後，以裁成三角形的海綿沾附顏料，在步驟1的虛線內側蓋印圖案。

4

顏料加入少量的水後，以筆沾附顏料，畫上點點圖案。

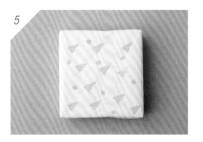

5

顏料晾乾之後，即可包裝禮物。

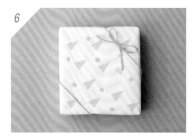

6

斜角地繫上毛線，完成！

製 作 原 創 包 裝 紙

彩 色 印 刷

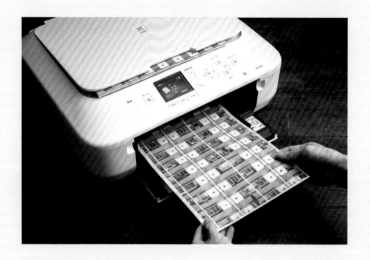

輕鬆提升質感！
斑駁感或變色款都各有魅力的
彩印活用術。

無需特地購買紙張，只要將照片、英文報紙、布料等彩印下來，就成了原創的包裝紙。雖然保持原樣的彩印效果不錯，但也可以大膽地在彩印中，加上斑駁感、將顏色加深或調淡、混入復古風的效果……以自己拍攝的照片或電腦桌布為素材進行列印，設計變化是無止盡的！若將正面＆背面印上不同的圖案，更能展現出豐富的包裝創意喔！

完全不需多餘設計的簡潔包裝術。基本包裝方法×彩印紙，成品卻毫不單調！

在斜摺包裝法的禮物上，以彩印紙印出風格圖案後纏繞一圈，呈現現代和風的質禮包裝設計。當然，也加入了滿懷的心意！

以自己喜歡的圖案彩印＆製成三角錐盒。大膽地取用了文字×照片的畫面，提升了整體質感。

包裝方法
P77

包裝方法
P80

包裝方法
P32

PACKAGING FOR
BAZAAR & HANDMADE MARCHÉ

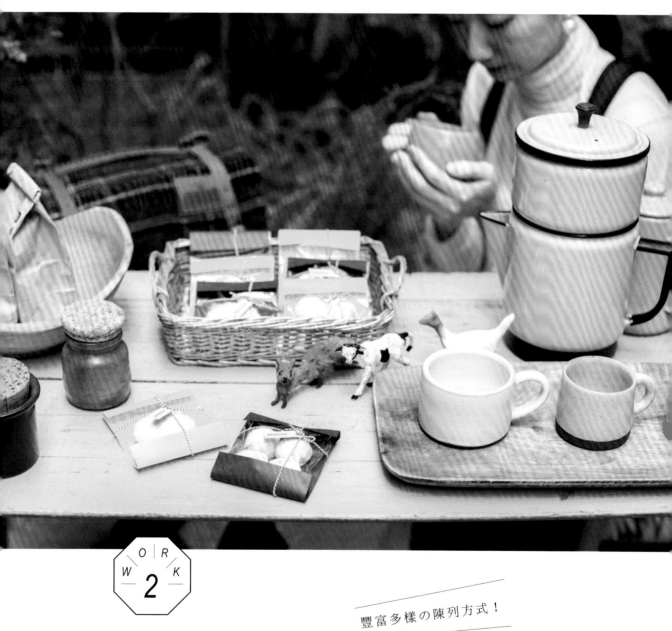

WORK
2

豐富多樣の陳列方式！

對義賣會＆手作市集大有幫助の
好可愛包裝技巧

本單元將介紹在義賣會＆手作市集中，如何使作品成為焦點的可愛包裝技巧。

單品擺放時是簡單美，多件陳列在一起時卻是加乘的漂亮，連帶地生意也會更好哦！

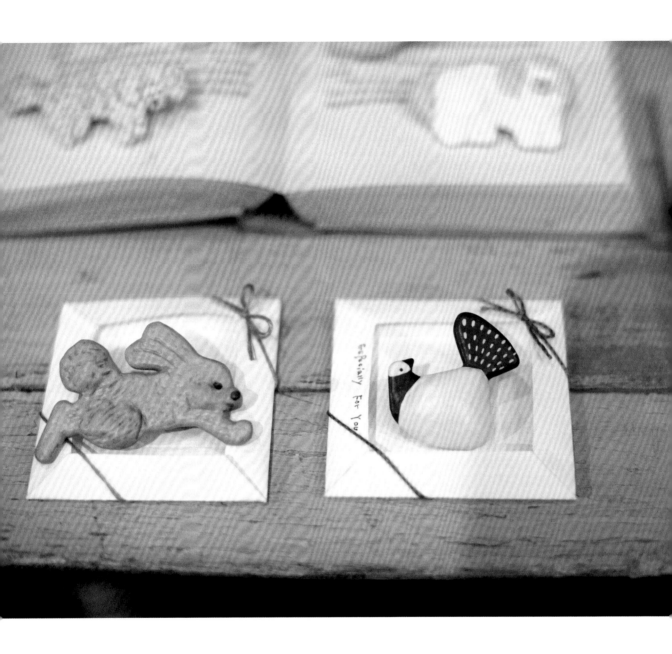

胸針襯紙

01

不是直接放在紙片上,而是將襯紙加上邊框
的設計。可在邊框處寫上一些文字或品牌商
標,或試著讓動物胸針稍微躍出邊框,效果
更顯可愛唷!

完成尺寸:約長9×寬9㎝

材料&工具

● 紙
● 不織布
● 繡線
● 尺
● 剪刀
● 雙面膠

推薦品項

胸針
胸花

1 將紙張裁剪成11×11cm。紙張的尺寸以（胸針長＋4cm）×（胸針寬＋4cm）為基準。

2 紙張左右兩側內摺1.5cm。

3 紙張上下兩側內摺1.5cm。

4 紙張上下展開，將四個邊角分別摺成三角形。

5 以雙面膠固定步驟4的三角形，再將紙張上下沿著原摺線再次摺疊。

6 將不織布裁剪成長4×寬2.5cm。

7 從下緣處開始往上捲，在距離末端約1cm處以雙面膠黏合成筒狀，再將末端1cm貼上雙面膠。

8 在步驟5的中心處黏貼上步驟7的雙面膠。將邊框手寫上喜歡的文字或品牌名。

9 將胸針別在不織布上＆以繡線繫上斜角結，完成！

1

2

3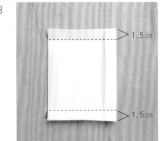

4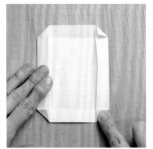

5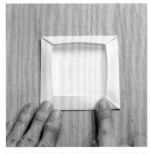

6

7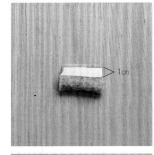

8

9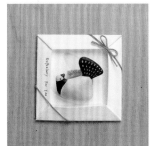

鉤式耳環襯紙

五顏六色的髮圈不僅是重點裝飾，耳環
的鉤子還能輕易地穿入結目中進行固
定，因此也可以直立襯紙布置展示喔！

完成尺寸：約長10×寬3.5㎝

推薦品項

鉤式耳環

材料＆工具

● 紙
● 彩色髮圈
● 雙腳釘
● 尺
● 剪刀
● 木錐

HOW TO MAKE

1

開孔位置

裁剪紙張，寬為（耳環寬＋2cm）×2，長
為耳環無重疊地上下排列時的長度。將紙張
縱向對摺。

2

展開紙張，在耳環吊掛位置＆雙腳釘位置（距
邊5mm＆在兩耳環之間）以木錐穿孔。

3

自表側穿入髮圈後打結固定。表側的髮圈應
呈現微彎的弧度，且長度要可以勾住雙腳
釘。

4

自表側穿過雙腳釘。

5

自裡側將釘腳打開固定。

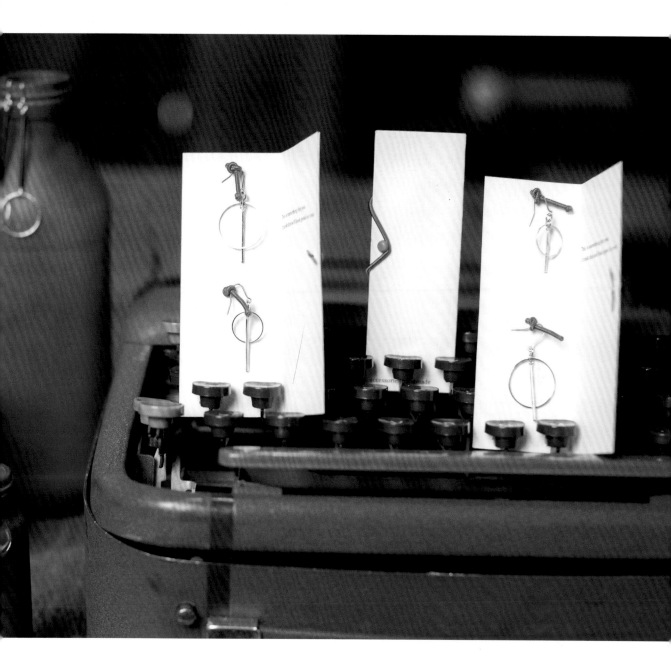

6

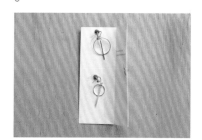

將耳環鉤穿入髮圈結目。

7

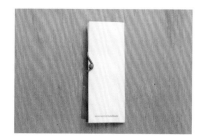

將紙合上，以髮圈勾住雙腳釘固定，完成！

髮夾襯紙

在紙張上纏繞繡線的簡單設計。以髮夾夾
住繡線進行固定，可以整齊排列，也可以隨
意交錯。變化繡線＆襯紙的顏色搭配也很
有趣！

完成尺寸：約長3×寬6㎝

材料＆工具

◉ 紙
◉ 繡線
◉ 尺
◉ 剪刀
◉ 紙膠帶

推薦品項
―――
髮夾

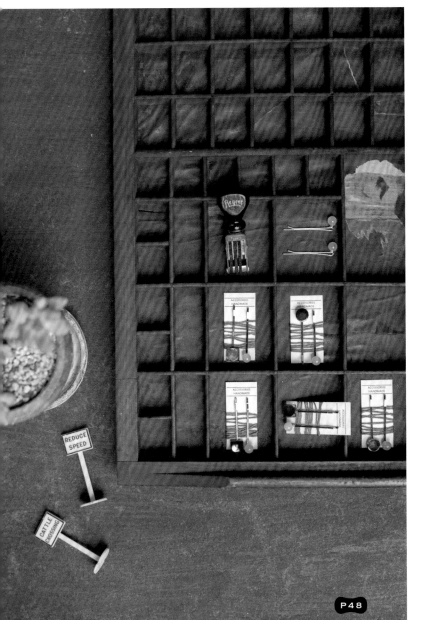

HOW TO MAKE

1

剪下略大於髮夾尺寸的紙張，作為襯紙。

2

在襯紙上纏繞繡線約20圈，再以紙膠帶固定
剪線端。

3

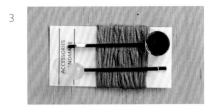

將髮夾夾在繡線上，完成！

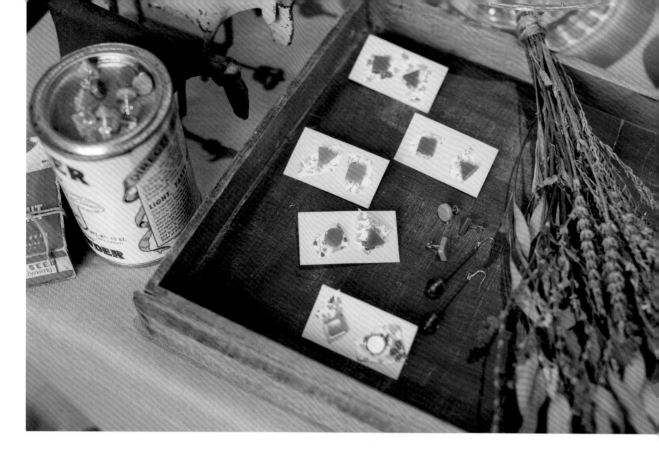

PACKAGING FOR
BAZAAR &
HANDMADE MARCHÉ | **04**

推薦品項
────────
耳環

耳環襯紙

完成尺寸：
約長3×寬5㎝

雖然只是將耳環穿刺固定於紙片上卻不單調，藉由夾入布片增色來吸睛吧！由於布料用量極少，不需特地購買，使用舊衣服或零碎布片即可。

材料＆工具

◉ 紙
◉ 布料
◉ 尺
◉ 剪刀
◉ 木錐

HOW TO MAKE

1

剪下略大於耳環尺寸的紙張，作為襯紙。

2

隨意裁剪布料＆覆蓋在襯紙上，再以木錐穿孔。

3

將耳環穿過孔洞，背面以耳釦固定，完成！

PACKAGING FOR
BAZAAR &
HANDMADE MARCHÉ | 05

手環包裝

兼具展示＆包裝功能的創意包裝術。藉由圈套的方式
展示手環，更容易理解實際配戴的效果，這也是提升商
品魅力值的訣竅之一。

完成尺寸：
約直徑5×高度10㎝

材料＆工具

● 瓦楞紙
● 麻 布
● 緞 帶
● 尺
● 剪 刀
● 雙面膠

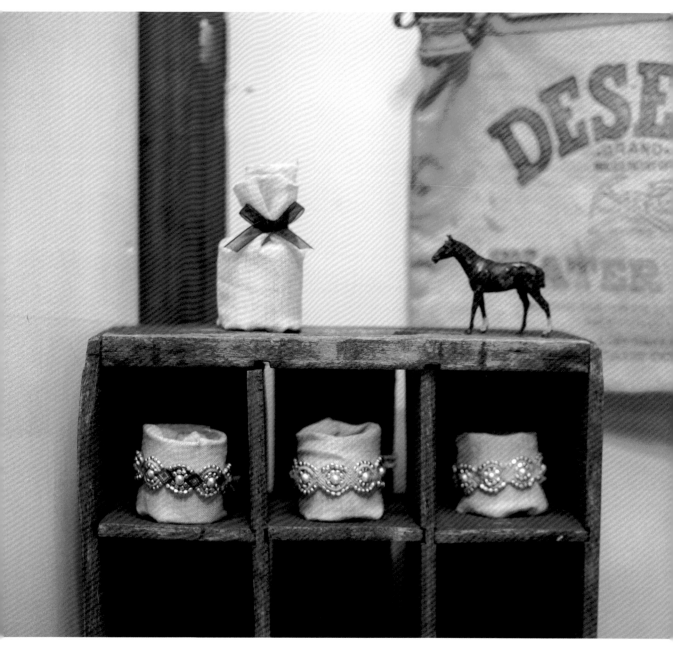

推薦品項

————————

手環
編織手繩
手錶

1

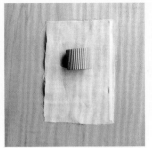

2

3

4

5

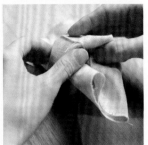

6

7

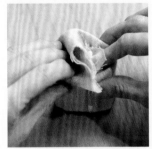

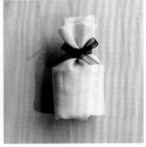

8

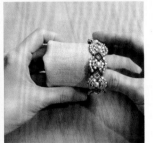

1　依手環圈住時的周長＋1cm（黏份），將瓦楞紙裁剪下來，再以雙面膠黏貼成筒狀。高度則依個人喜好決定即可。

2　裁剪布料。布料尺寸以（步驟1的周長＋1cm）×（步驟1的2倍高度＋束口皺褶6cm）為基準。並在布料左側貼上雙面膠。

3　將布料左右兩邊對齊，圍成筒狀＆以雙面膠貼合。

4　在步驟3的中央放入步驟1的筒狀物，固定在中間。下方多餘的布料往內側塞入。

5　上方多餘的布料往內側塞入。

6　套上手環，展示狀態完成！

7　若要進行包裝，則將手環移開，拉出步驟5塞入的上方布料，再於外側＆內側布料間放入手環。

8　將袋口扭轉出皺褶＆繫上緞帶，包裝完成！

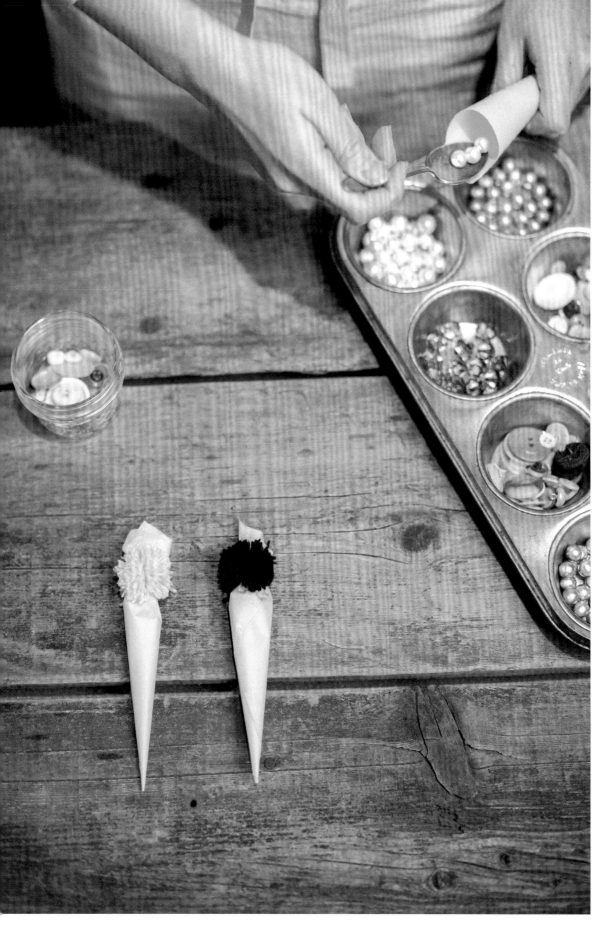

完成尺寸：
約長17×寬3×厚度3cm

小飾品包裝

繫上好可愛的蓬蓬球，作成胡蘿蔔造型的包裝。以色紙裁

剪至合適尺寸亦可完成。特別適合稱重販賣的小物＆零食

裝到飽等，在活動中會大受歡迎喔！

材料＆工具

- ● 薄紙
- ● 毛線
- ● 尺
- ● 剪刀
- ● 雙面膠

推薦品項

鈕釦或珍珠等
小物件

迴紋針或橡皮筋等
文具用品

糖果等單包裝零食

HOW TO MAKE

1　將紙張裁成正方形，只在邊緣輕輕壓摺出中央摺線。

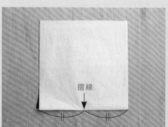

摺線

2　以摺線為中心點，將紙張捲成圓錐狀。捲至最底邊時，以雙面膠黏貼固定。

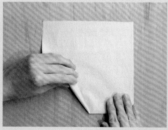

3　放入小飾品，在袋口處扭轉出皺褶。

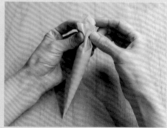

4　製作蓬蓬球（作法見P91）＆纏繞在步驟3皺褶處。

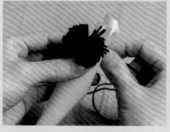

5　以毛線打結固定，完成！

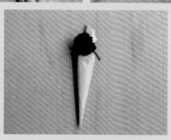

項鍊包裝

滑動式盒蓋設計的飾品盒。採用以外盒&
內盒之間的夾層固定鍊子,定位安置項鍊
的結構。放置小物也OK。

推薦品項

項鍊
手鍊
取出內盒
亦可放置小物

完成尺寸:
約長7×寬15×高度2㎝

材料&工具

◉紙
◉標籤(依喜好選擇)
◉尺
◉剪刀
◉雙面膠

HOW TO MAKE

1

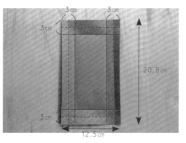

製作內盒。將紙張裁剪成20.5×12.5cm,
如圖所示摺出摺線。

2

將左右沿著摺線摺疊兩次,再沿著虛線摺出
摺線。

3

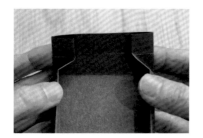

將側面立起,調整盒子邊角。

4

將多餘的紙張往內側摺疊塞入。另一側作法
亦同。

5

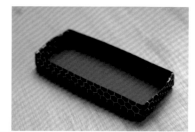

製作外盒。將紙張裁剪成23×15cm,依步
驟1至4相同作法摺疊。(製作外盒時,步
驟1摺疊3cm處要改為摺疊4cm)

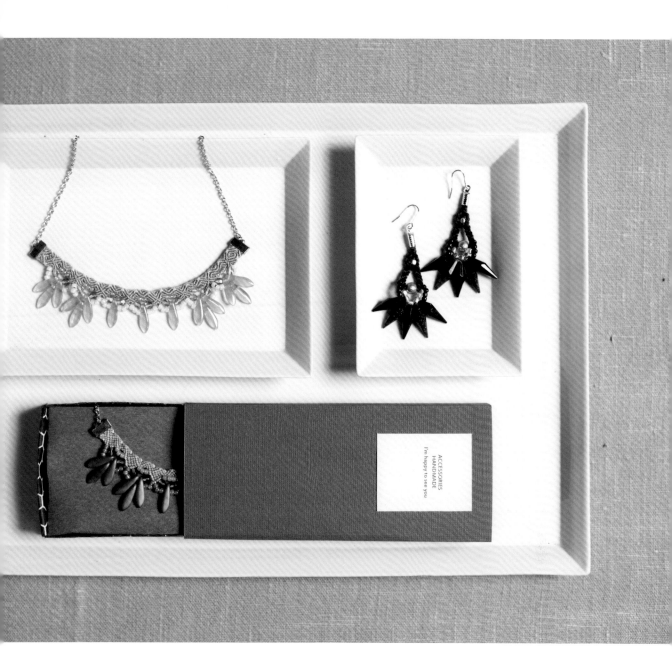

6

製作盒蓋。將紙張裁成15×19cm，如圖所示摺出摺線。

7

將紙張左側內摺1cm＆貼上雙面膠，再將兩側邊重疊貼合。

8

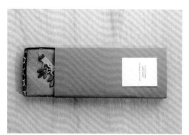

項鍊放在內盒上＆置入外盒中，再套上盒蓋＆貼上喜歡的標籤，完成！

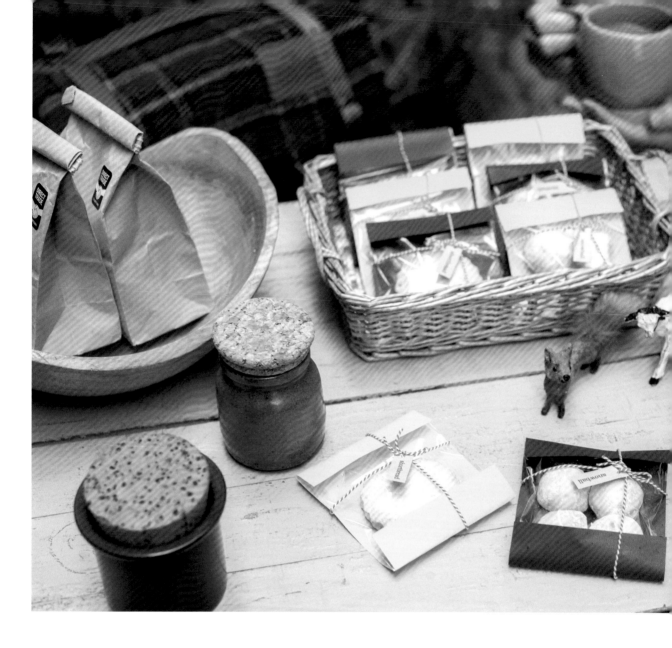

HOW TO MAKE

1

將餅乾裝入OPP袋。

2

將紙張裁剪成15×18cm。紙張尺寸以
（OPP袋長＋5cm）×OPP袋寬為基準。
紙張的上下各內摺2.5cm。

3

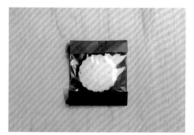

將步驟1放在步驟2上方，以雙面膠黏貼紙
張上下兩邊。

08

餅乾包裝

不僅講究看起來就很好吃的第一印象，也
是讓質感提升的包裝術。紙張尺寸＆內容
物的呈現運用都很簡單。

完成尺寸：
約長10×寬8㎝

材料＆工具

◉ 紙
◉ OPP袋
◉ 細繩
◉ 標籤（依喜好選擇）
◉ 尺
◉ 剪刀
◉ 雙面膠

推薦品項

餅乾
磅蛋糕
馬德蓮
麵包脆餅

cookie
$3,00

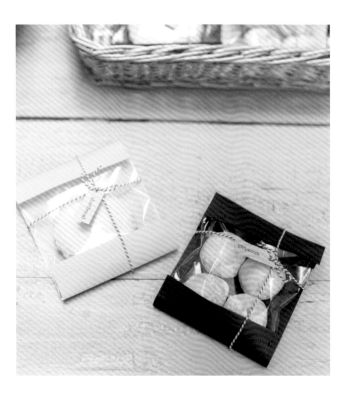

4

在細繩上穿過喜歡的標籤，再以十字結繫上
細繩。

糖果包裝

完成尺寸：
約長10×寬5㎝

不使用膠帶或膠水，僅以色紙＆細繩完成的包裝術。很適合零食的分裝。小巧可愛，點綴在派對中也很亮眼。

材料＆工具

● 色 紙
● 細 繩
● 標 籤（依喜好選擇）
● 尺
● 剪 刀

HOW TO MAKE

1

紙張背面朝上放置，
在距離下緣約1／3處
摺疊。

推薦品項
———
糖果
小飾品

2

將糖果放入摺疊處的
紙片之間，再將左側
往右摺疊。

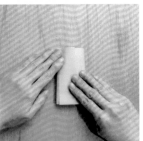

3

右側往左摺疊。

4

將左側紙塞入右側的
紙張夾層中。

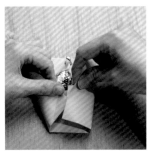

5

將袋口扭轉出皺褶後
打結，再貼上喜歡的
標籤，完成！

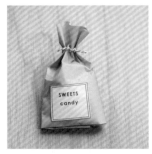

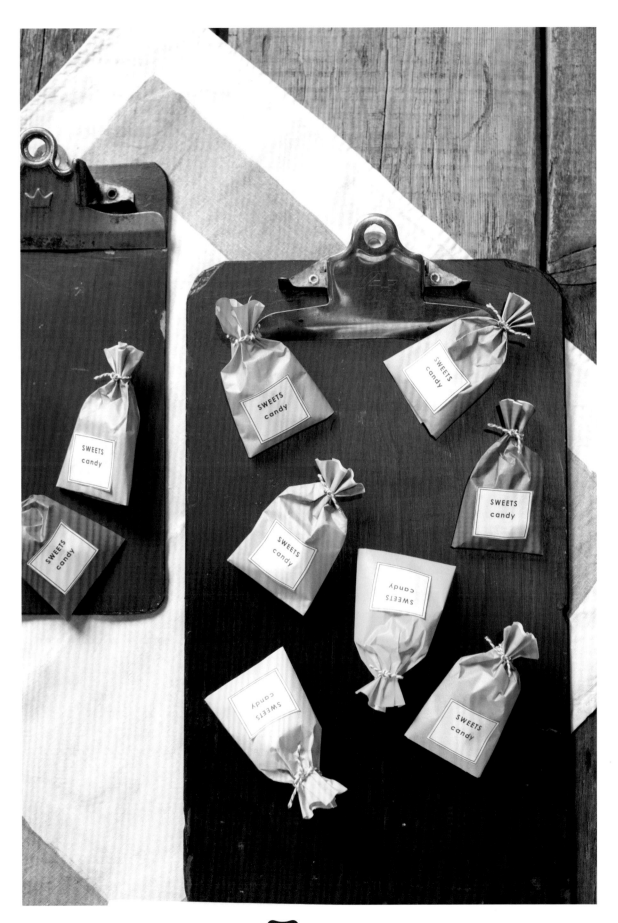

PACKAGING FOR
BAZAAR &
HANDMADE MARCHÉ | **10**

混搭點心包裝

將多款點心依美感自由排列後，完成分送包裝的組
合。掌握畫面平衡的秘訣──先從大物件開始擺放＆
在紙張上試排之後再黏貼固定，就能配置出最合諧美
觀的效果。

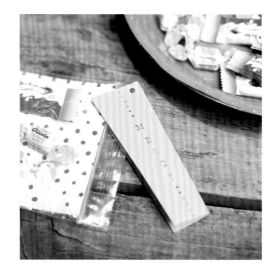

完成尺寸：
約長12×寬19cm

材料＆工具

● 厚紙
● 夾鍊袋
● 雙腳釘
● 印章（依喜好選擇）
● 尺
● 剪刀
● 木錐

推薦品項
─────────
分裝的點心組合
萬聖節的混搭點心
旅行土產分送

1　將紙張裁剪成適合夾鍊袋的尺寸。

2　在點心背面黏貼上雙面膠，貼在步驟1的紙張上＆放入夾鍊袋中。

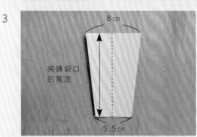

3　將另一張紙依圖示尺寸裁剪後對摺，以喜歡的印章蓋印作為標籤紙。

8 cm

夾鍊袋口
的寬度

5.5 cm

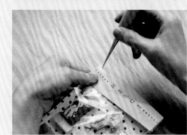

4　以步驟3包夾步驟2的袋口，並在右上角（夾鍊袋外側）以木錐打孔。

5　將雙腳釘穿過孔洞，在背面展開釘腳進行固定，完成！

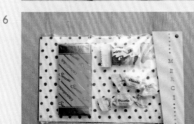

6　想要取出內容物時，只要旋轉標籤紙＆打開夾鍊即可。

BAZAAR　HANDMADE MARCHÉ

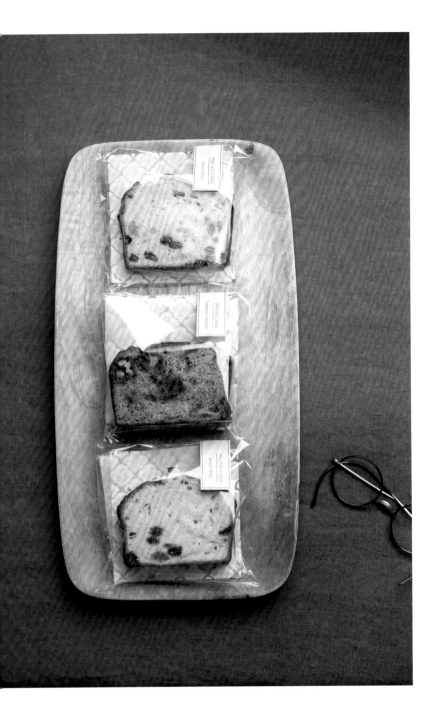

磅蛋糕包裝

放入塑膠袋中的蛋糕,只要墊上可
愛圖案的紙張就會變得格外好看。
在蛋糕與圖案紙之間夾入烘焙紙,
既不用心油漬,也相當衛生。

完成尺寸:
約長10×寬9×厚度3cm

材料＆工具

◉ 紙
◉ 烘焙紙
◉ OPP袋
◉ 標籤(依喜好選擇)
◉ 尺
◉ 剪刀

推薦品項
───
磅蛋糕
餅乾

HOW TO MAKE

1

將圖案紙＆烘焙紙裁
剪成符合OPP袋的尺
寸。

2

圖案紙＆烘焙紙重
疊,放上蛋糕,再一
起放入OPP袋中＆黏
貼上喜歡的標籤,完
成!

完成尺寸：
約長18×寬14.5×側寬4cm

材料＆工具

● 紙
● 透明膠片
（以OPP袋代替也OK）
● 細繩
● 尺
● 剪刀
● 美工刀
● 切割墊

推薦品項
───────
零錢包
短襪
餅乾
三明治

1　將紙張以A4的尺寸（21×29.7cm）裁剪下來，左側內摺1cm，並在如圖所示的開窗位置以美工刀進行切割。

2　在開窗的四周黏貼上雙面膠。

3　將透明膠片剪成比窗戶略大的尺寸，再將雙面膠的膠紙撕掉，黏貼上透明膠片。

4　在步驟1左側內摺1cm處黏貼上雙面膠，將窗戶面的紙張往左對摺後黏合。再由下往上摺疊3cm，依P34步驟4至6相同作法黏貼固定。雙面膠的黏貼位置參見P71步驟14。

5　放入布小物後摺疊袋口，再以細繩繫上斜角結，完成！

HOW TO MAKE

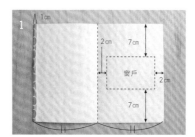

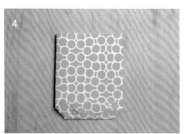

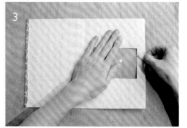

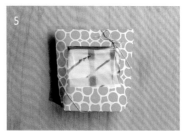

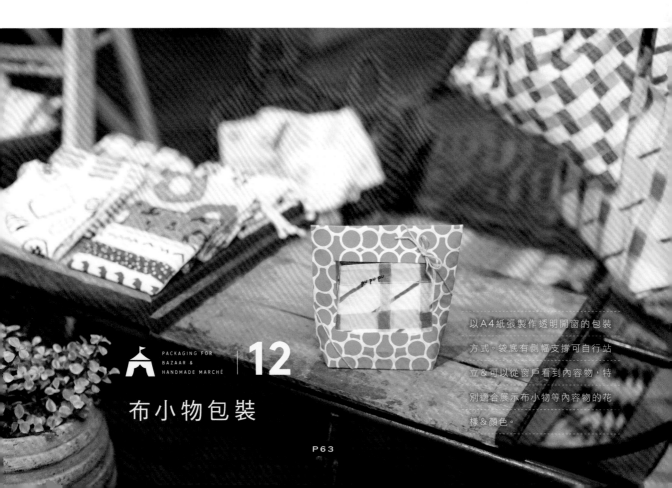

PACKAGING FOR
BAZAAR &
HANDMADE MARCHÉ

12

布小物包裝

以A4紙張製作透明開窗的包裝方式。袋底有側幅支撐可自行站立＆可以從窗戶看到內容物，特別適合展示布小物等內容物的花樣＆顏色。

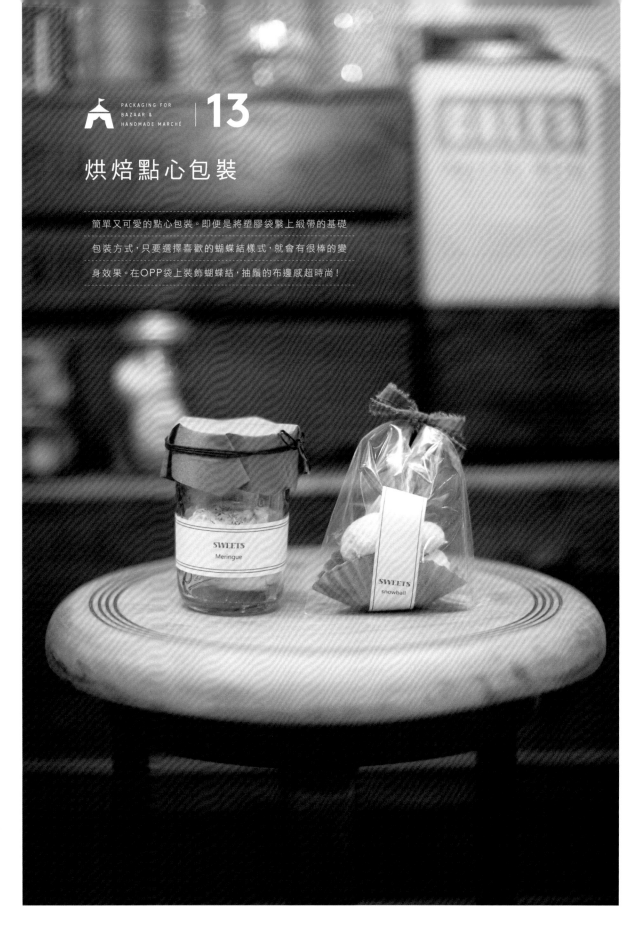

烘焙點心包裝

簡單又可愛的點心包裝。即便是將塑膠袋繫上緞帶的基礎

包裝方式，只要選擇喜歡的蝴蝶結樣式，就會有很棒的變

身效果。在OPP袋上裝飾蝴蝶結，抽鬚的布邊感超時尚！

SWEETS
Meringue

SWEETS
snowball

放入保存罐

完成尺寸：
約直徑7×高度10㎝

| 材料&工具

● 紙
● 保存罐
● 細繩
● 標籤（依喜好選擇）
● 尺
● 剪刀

推薦品項

小尺寸
烘焙點心
果醬
醬菜

HOW TO MAKE

1

將紙張裁剪成正方形，
紙張邊長以蓋子直徑＋
（蓋子厚度＋約1cm）
x2為基準。再將四個邊
角剪下等邊三角形，將
紙張裁成八角形。

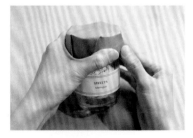

2

將點心放入罐中，蓋
上蓋子&覆蓋上步驟1
的紙張，以手指一邊
按壓一邊調整形狀。

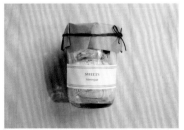

3

以細繩纏繞&打結固
定，再黏貼上喜歡的
標籤，完成！

放入OPP袋

完成尺寸：
約長12×寬11㎝

| 材料&工具

● OPP袋
● 蛋糕紙膜
● 緞帶
● 標籤（依喜好選擇）
● 剪刀

推薦品項

小尺寸
烘焙點心
巧克力

HOW TO MAKE

1

將點心放在蛋糕紙膜
上，放入OPP袋中。

2

以緞帶對齊袋口，袋
口往下摺疊兩次。

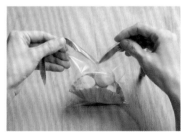

3

將袋口自中央對摺。

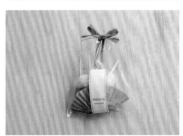

4

以緞帶打結&貼上喜
歡的標籤，完成！

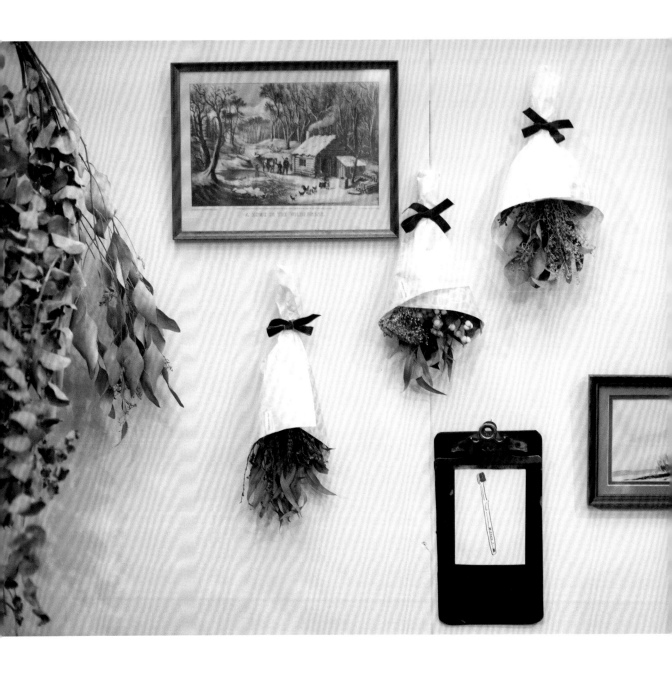

PACKAGING FOR
BAZAAR &
HANDMADE MARCHÉ

14

倒掛花束包裝

倒掛花草植物是一項人氣布置法。以可愛的包裝紙或緞

帶進行包裝，就能完成很棒的壁飾。以英文報紙或牛皮

紙包裝，則是自然質感的格調。

完成尺寸：
約長30×寬15㎝

材料&工具

◉ 紙
◉ 緞帶
◉ 尺
◉ 剪刀

推薦品項
──────
倒掛花束

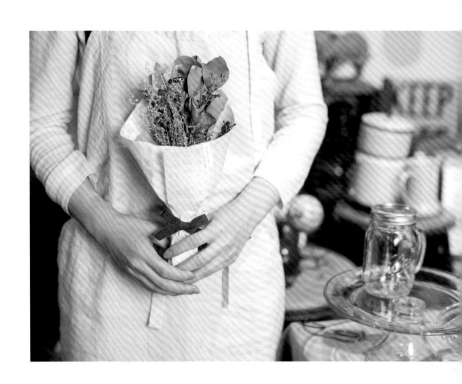

HOW TO MAKE

1

使紙張的一個邊角朝向自己如圖所示放置。
紙張尺寸：長以花束總長＋5cm，寬以花束
3倍寬為基準。

2

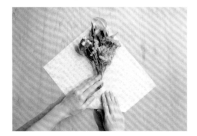

將下側上摺與花束疊合，摺成三角形。

3

依左側→右側的順序摺疊紙張。

4

順著花束莖部抓皺＆調整形狀。

5

在抓皺的部分繫上緞帶，完成！

PACKAGING FOR
BAZAAR &
HANDMADE MARCHÉ | **15**

完成尺寸：
約長19×寬14㎝

筆記本包裝

複印喜歡的圖案，或將照片列印出來，作出原創設計
的包裝紙。讓收禮人享受沿著虛線撕開紙張的拆封樂
趣吧！

材料＆工具

● 舊報紙
● 尺
● 剪刀
● 雙面膠
● 虛線刀
● 切割墊

HOW TO MAKE

1

將舊報紙裁剪成A4大
小，依照P32步驟1至
7相同作法製作紙袋。

2

上側往下摺疊2cm。

3

放入筆記本，以下側
相同方式黏合上側。

推薦品項

───

筆記本
手帕
明信片

4

以虛線刀在距離上緣
1cm處割劃虛線。割
劃虛線時請以尺確實
固定紙張位置。

5

袋口虛線完成！

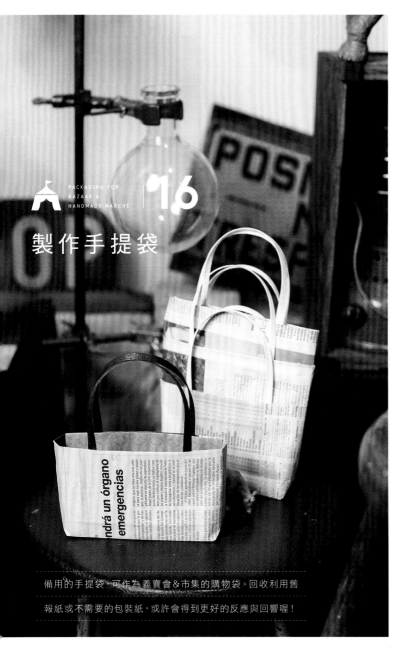

製作手提袋

PACKAGING FOR
BAZAAR &
HANDMADE MARCHÉ ｜ 16

備用的手提袋，可作為義賣會＆市集的購物袋。回收利用舊
報紙或不需要的包裝紙，或許會得到更好的反應與回響喔！

完成尺寸：
約長11×寬13×側寬3.5㎝

材料＆工具

◉ 舊報紙
◉ 紙
◉ 厚紙板
◉ 提把
◉ 尺
◉ 剪刀
◉ 雙面膠

推薦品項
—
購物袋
放入小物作為
裝飾

1

舊報紙裁剪成B4大小（25.7×36.4cm）
＆橫擺放置後，上側往下摺至距離下緣1cm
處。

2

將下側預留的1cm摺出褶線，再將左側內摺
1cm＆在圖示斜線處貼上雙面膠。

3

將紙張縱向對摺。

4

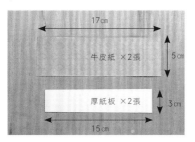

17cm

牛皮紙 ×2張
5cm

厚紙板 ×2張
3cm

15cm

製作提把。如圖所示裁剪牛皮紙＆厚紙板。

5

將厚紙板疊放在牛皮紙上方，牛皮紙左右往
內側摺疊＆以雙面膠黏合，再將四個邊角剪
下三角形。

6

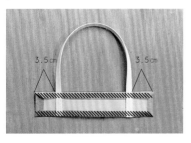

上下往內側摺疊&以雙面膠黏合，再在距離左右兩側3.5cm處以雙面膠貼上提把，並在斜線處貼上雙面膠備用。共製作2個。

7

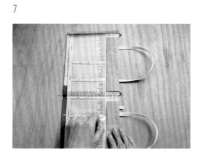

將步驟3展開，在袋口處以雙面膠將步驟6左右平均地黏貼上去。

8

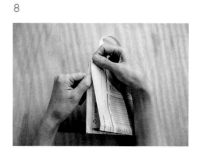

將左側內摺的1cm黏份塞入右側外緣夾層中。

9

以雙面膠黏貼固定。

10

底部內摺1cm。

11

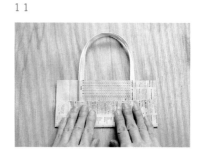

下側往上摺疊5cm。

12

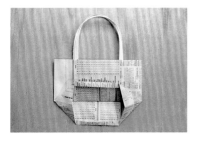

左右展開&壓摺成三角形。

13

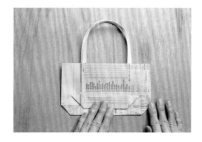

使上下約重疊1cm，進行摺疊。

14

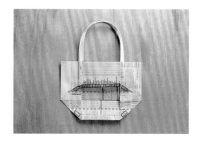

展開紙張，將圖示紅色區塊五處貼上雙面膠。

15

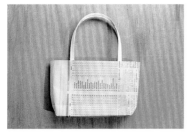

依下→上的順序，以雙面膠黏貼固定，完成！

ARRANGE

作法&紙張尺寸相同。但在開始摺疊之前，需將牛皮紙裁剪下7×36.4cm，對齊B4尺寸的舊報紙正面下緣重疊黏合。只要稍微加工處理，就能變化出新鮮感喔！

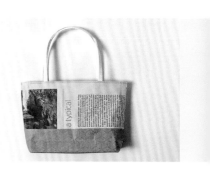

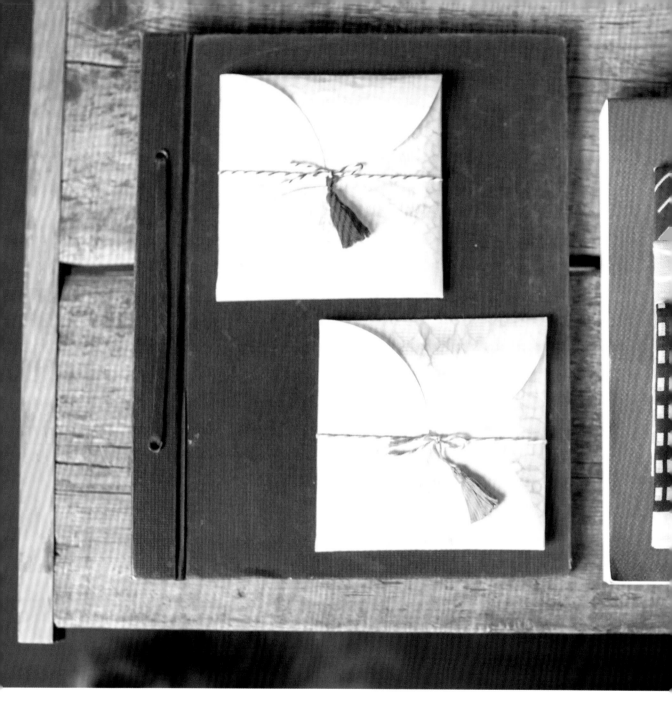

PACKAGING FOR BAZAAR & HANDMADE MARCHÉ | **17**

手帕包裝

雖然輕輕一瞥難以發現，但這是以
四張圓形紙片交錯組合而成的創意
包裝唷！最後再加上流蘇點綴，即可
為整體增添現代和風的氛圍。

HOW TO MAKE

1　將CD放在紙張上＆以鉛筆
　描繪輪廓，再以剪刀剪
　下。共製作4張。

2　將步驟1對摺後相互重疊，
　以錯位的方式在正中央排
　列出正方形，並以膠水黏
　合重疊處。

3　疊放上第4張圓片時，將與
　第1張重疊的部分塞至下
　方，再將重疊的部分黏合
　固定。

4　放入手帕，一張一張地重
　疊摺合。摺疊第4張時，將
　與第1張重疊的部分塞至下
　方。

5　製作流蘇（參見P91）＆
　與細繩一起繫上，完成！

完成尺寸：約長12×寬12cm

|| 材料＆工具

◉ 紙
◉ 繡線
◉ 細繩
◉ 剪刀
◉ 雙面膠
◉ 鉛筆
◉ 膠水
◉ CD

推薦品項
——
手帕
餅乾

1

×4張

2

3

4
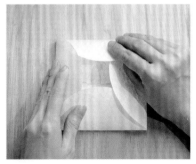

5

製 作 原 創 包 裝 紙

印 章 加 工

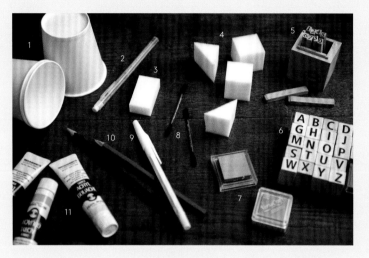

1　紙杯
2　附橡皮擦的自動鉛筆
3　橡皮擦
4　科技海綿
5　數字印章
6　英文字母印章
7　印台
8　棉花棒
9　原子筆
10　鉛筆
11　壓克力顏料

運用身旁的物品
咚咚地加上蓋印
就成了絕妙的裝飾！

在紙張上蓋印章，作出原創包裝紙吧！鉛筆、原子筆、自動鉛筆的橡皮擦、綿花棒、紙杯……應用身旁的物品沾上顏料或印台，就能成身成漂亮的印章。橡皮擦＆海綿可以裁切出很多不同的造型，即使不裁切直接使用也可以完成彩繪般的效果。或以數字＆英文字母的印章將標籤加上文字訊息，或在紙張上隨意地蓋印，作出如印花布料般的效果都ＯＫ！

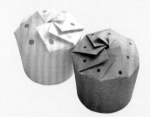

棉花棒

以棉花棒沾附壓克力顏料，咚咚地按壓在以紙杯製作的盒子上，就完成了簡單的點點圖案。

數字印章＋鉛筆

將裝飾用的紙張隨意地以數字印章蓋印，再以全新的鉛筆端拍上印泥蓋印上簡單的圖案，完成現代和風的禮物包裝。

英文字母印章
橡皮擦・紙杯

以身旁的物品加上不規則蓋印，創作出如印花布料般的包裝紙。或在圖案紙上大膽地蓋印，效果也很不錯唷！

包裝方法
P27

包裝方法
P79

基礎包裝技巧

一份滿載心意的禮物,能使贈禮者&收禮者共享愉悅的好心情。
本單元將介紹基本包裝&打蝴蝶結的技巧,正式場合或各種節慶皆適用喔!

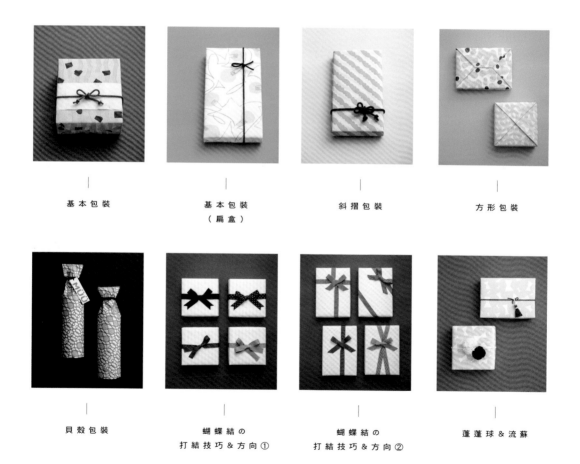

基本包裝

基本包裝
(扁盒)

斜摺包裝

方形包裝

貝殼包裝

蝴蝶結の
打結技巧&方向①

蝴蝶結の
打結技巧&方向②

蓬蓬球&流蘇

基 本 包 裝

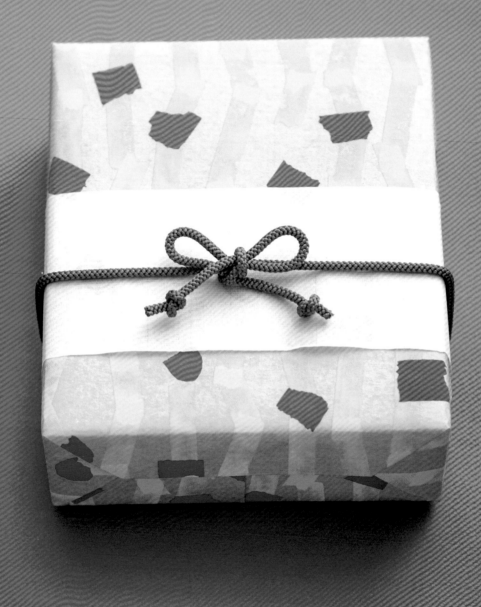

通稱「牛奶糖包裝」的基本包裝方式,輕鬆地就能完成整齊美觀的包裝。所需的紙張尺寸不大,且應用範圍廣泛,只要熟練訣竅就能簡便地應對多數的物品包裝。

準備紙張的尺寸基準

盒寬周長＋2至3cm

上側

下側

裏

盒長＋（2／3盒子厚度×2）

1 將盒子放在紙張中央，紙張右側內摺1cm，對齊盒子的邊長黏貼雙面膠。

2 將雙面膠稍微撕開一小段＆摺向外側。

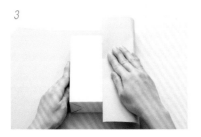

3 將紙張右側虛摺＆蓋在盒子上，決定完成的位置（使右側紙覆蓋至盒子中央）。

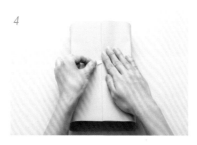

4 先摺疊蓋上左側紙張，再將右側紙張重疊上去，並慢慢地撕開雙面膠黏合固定。

5 將上側的紙張暫時摺疊起來，此步驟可使紙張較好地固定在預定位置上。

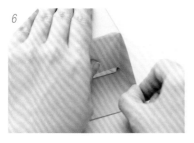

6 下側紙張沿著左→右的順序往下摺疊。左右摺法相同。

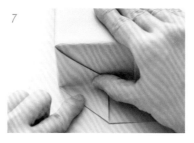

7 將下側的下方紙張順著盒邊壓摺成三角形。右側摺法亦同。

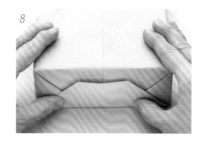

8 將下側的下方紙張往上摺疊。

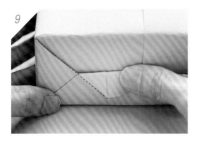

9 對齊步驟7的三角形邊線，下方紙張先往外側翻摺，再沿著摺線往內摺疊。

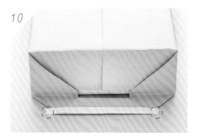

10 貼上稍微超出長度的雙面膠。

11 將超出的雙面膠往內摺入＆貼合固定下側的下方紙張。上側作法亦同。

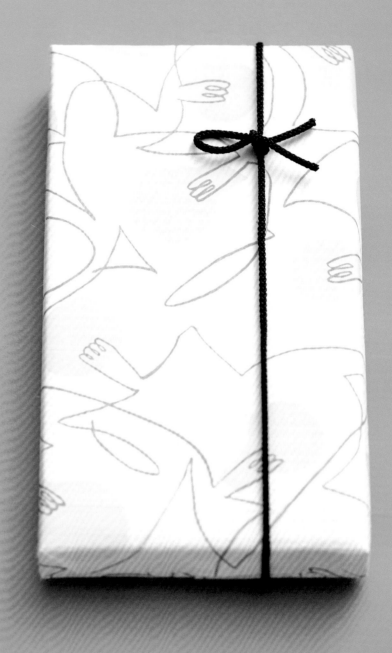

KIHON
②

基 本 包 裝（扁盒）

準備紙張的尺寸基準＆包裝步驟皆與基本
包裝相同。若扁盒的上側＆下側較難封合，
建議以透明膠帶輔助包裝比較方便輕鬆
喔！

準備紙張的尺寸基準

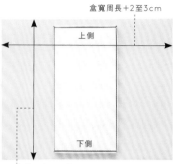

盒寬周長＋2至3cm

上側

下側

盒長＋（2／3盒子厚度×2）

裏

1

紙張右側內摺1cm，對齊盒子的邊長黏貼雙面膠。

2

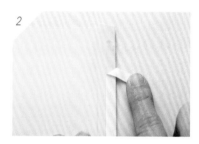

將雙面膠稍微撕開一小段＆摺向外側。

3

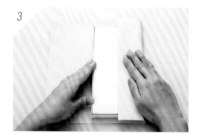

將紙張右側虛摺＆蓋在盒子上，決定完成的位置（使右側紙覆蓋至盒子中央）。

4

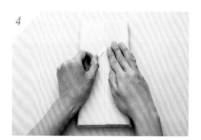

先摺疊蓋上左側紙張，再將右側紙張重疊上去，並慢慢地撕開雙面膠黏合固定。

5

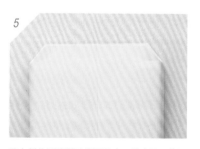

將上側的紙張暫時摺疊起來，此步驟可使紙張較好地固定在預定位置上。

6

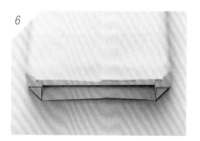

順著盒邊壓摺下側紙張，將四個邊角摺成三角形。

7

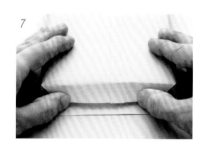

將上方紙張往下摺疊。

8

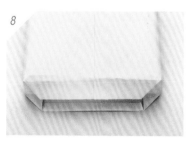

將下方紙張黏貼上雙面膠。

9

依上→下的順序摺疊紙張，並以雙面膠黏合固定。上側作法亦同（不使用雙面膠，使用透明膠帶也OK）。

KIHON
3

斜摺包裝

看似困難，但僅是將紙張＆盒子依基準原則錯位放置，就能簡單＆快速地完成包裝。此作法也泛稱為「百貨公司包裝法」，很適合用在正式的禮物。

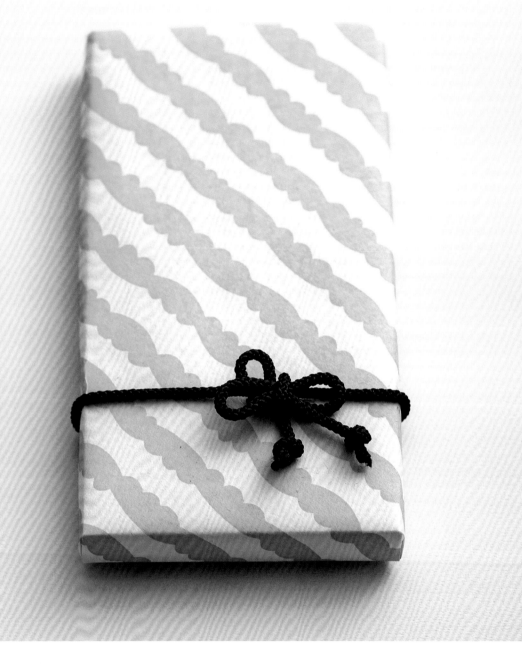

準備紙張的尺寸基準

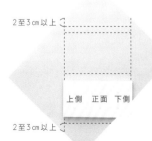

2至3cm以上

上側　正面　下側

2至3cm以上

放置位置
以盒子周長＋（2至3cm以上×2）為基準

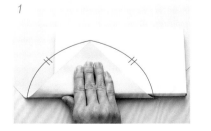

1

將裡側紙張往上翻摺成等腰三角形＆疊放於盒子上。

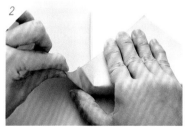

2

將左側紙張稍微上提，使蓬鬆的摺疊處沿著盒邊向右摺疊。

3

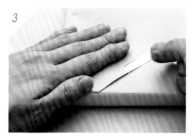

貼上透明膠帶。

4

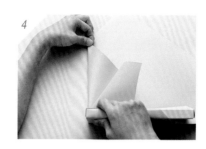

以右手自裡側翻立起盒子，左手拉住上側紙張。

5

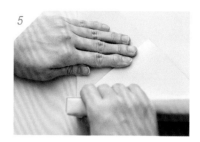

將蓬鬆的紙張整平＆摺疊。

6

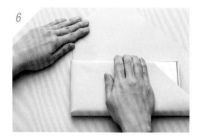

使盒子往外側翻倒平放。

7

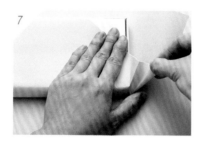

右側紙張沿著盒邊向上提。

8

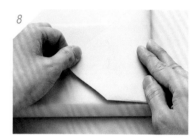

右側的紙張向左摺疊。

9

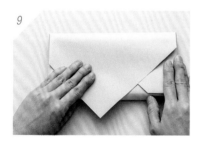

外側紙張作法亦同。

10

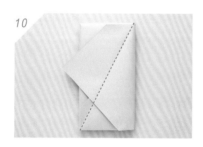

將盒子往右旋轉90度，於虛線的斜對角位置將重疊的紙張往外翻摺出摺線。

11

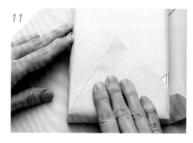

展開紙張，將裡側的下方紙張依步驟10的摺線往內摺疊。

12

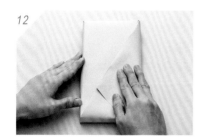

右側紙張也依步驟10的摺線往內摺疊。

13

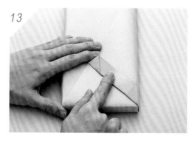

將右側紙張對齊右下角＆對角線摺邊，往外翻摺出摺線。

14

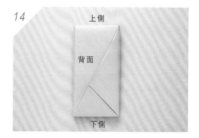

將右側紙張依步驟13的摺線往內摺疊。

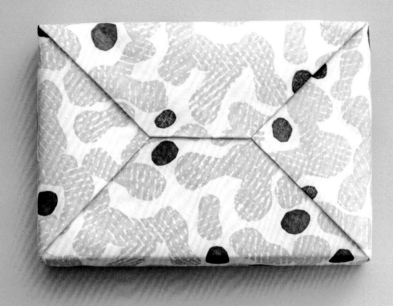

方
形
包
裝

以正方形的紙張進行包裝
而被命名為方形包裝,別
名「包袱式包裝」。因為包
裝時無需轉動盒子,重量
較重的物品特別推薦此包
裝方式。

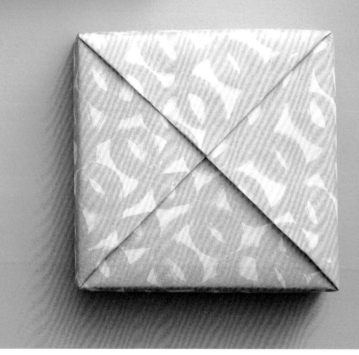

準備紙張的尺寸基準

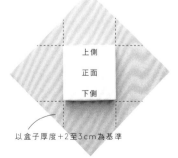

上側
正面
下側

以盒子厚度+2至3cm為基準

將盒子放置於紙張中心處,
邊角距離四邊的長度以盒子厚度+2至3cm為基準。

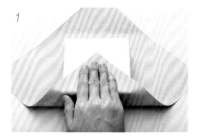

1

使邊角朝向裡側斜放紙張,再將盒子放置於
紙張中心,將裡側紙張往上摺疊。

2

上提左側紙張,將蓬鬆的紙張沿著盒邊往右
摺疊。

3

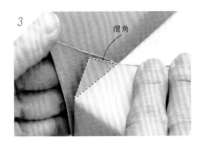

摺角

將摺角沿著盒邊摺疊。

4

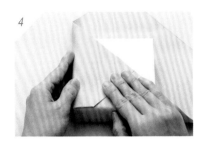

將左側上提的紙張往右摺疊。

5

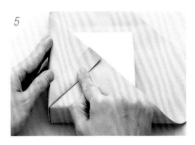

左側紙張自邊角依對角線（45度）往外翻摺
出摺線。

6

將左側紙張沿著摺線夾住步驟3的摺角＆往
內側摺疊。

7

依步驟2至6相同作法，將右側紙張往左摺
疊。

長 方 形 包 裝

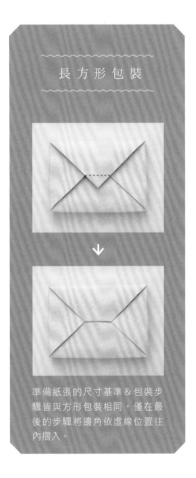

準備紙張的尺寸基準＆包裝步
驟皆與方形包裝相同，僅在最
後的步驟將邊角依虛線位置往
內摺入。

8

上提外側紙張，將蓬鬆的紙張沿著盒邊往裡
側摺疊。

9

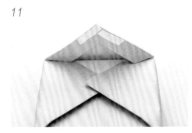

外側紙張左邊自邊角依對角線（45度）往外
翻摺出摺線後，依步驟6相同作法往內側摺
疊。

10

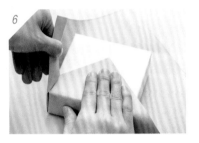

右邊也以相同作法摺出摺線。

11

將步驟10往內側摺疊＆以雙面膠黏貼邊角，
完成！

貝殼包裝

封存紅酒或香檳的華麗貝殼包裝。瓶底處的斜線摺痕如貝殼紋路一般,特別適合筒狀瓶罐內容物的包裝術。

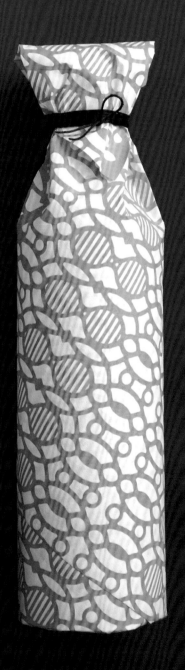

準備紙張的尺寸基準

‑‑‑‑‑ 瓶子直徑＋高度＋反摺的部分

‑‑‑‑‑ 瓶身周長×1.5至2倍

高度

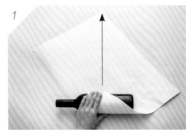

對齊對角線，以直角的位置放置瓶子，再將瓶子橫向中心點對齊裡側紙張的邊角。

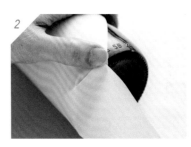

抓住瓶子底部，沿著瓶底外緣進行摺疊。

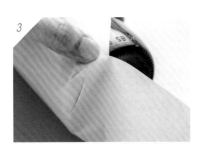

以左手大拇指固定步驟2，以右手將紙張在瓶子底部交疊成皺褶狀。

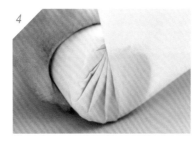

重覆步驟3相同作法，摺疊皺褶至瓶底一半處。

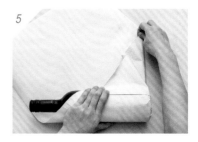

以右手拉平紙張，將蓬鬆處沿著瓶底一邊摺疊一起捲覆瓶身。

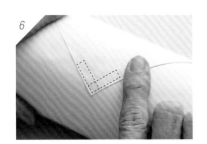

捲至末端以雙面膠黏貼固定。

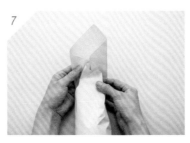

順著瓶頸整理紙張。

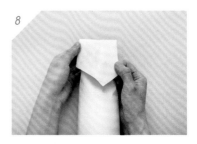

將多餘的紙張往下翻摺，繫上細繩＆貼上喜歡的標籤，完成！

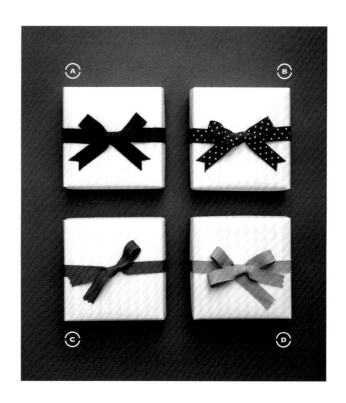

 基 本 蝴 蝶 結 × 橫 向 結

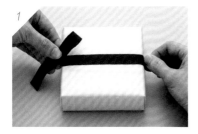

先大略抓取蝴蝶結其中一側的長度。由於是
橫向打蝴蝶結,建議在盒子的邊角打結比較
不會鬆動。

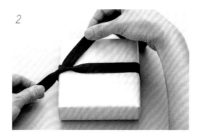

將緞帶橫繞1周,右手緞帶重疊在左手緞帶上
方,再自左手緞帶下方往右上拉出。

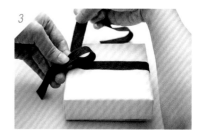

將左側緞帶繞一圈,作出翅膀的形狀。

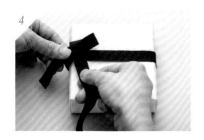

將右側緞帶蓋在步驟3的翅膀上,再往下穿
摺入緞帶&從左上拉出。

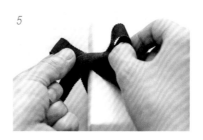

分別捏住右側圈後方&左側圈前方,繫緊蝴
蝶結。

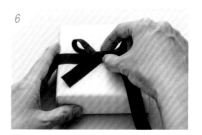

將蝴蝶結滑動至盒子中央&將緞帶邊端修剪
整齊,完成!

Ⓑ　雙面緞帶蝴蝶結　×　橫向結

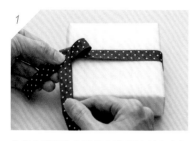

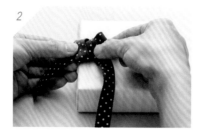

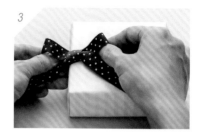

依基本蝴蝶結步驟 *1* 至 *3* 相同作法作出翅膀，右側緞帶往下放低。

以放低的緞帶繞翅膀1周。

將步驟2捲繞於翅膀上的緞帶通過左側圈往左上拉出，再抓住左右圈後方繫緊，並依基本蝴蝶結步驟 *6* 相同作法收尾整理，完成！

Ⓒ　單圈　×　橫向結

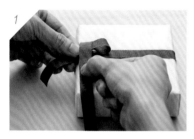

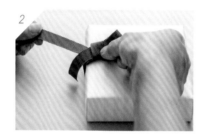

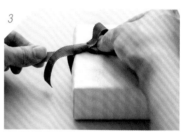

依基本蝴蝶結步驟 *1* 至 *3* 相同作法作出翅膀，右側緞帶往下放低。

將右側緞帶穿過左側翅膀下方圈，往左上拉出。

抓住拉出的緞帶＆翅膀後方，繫緊蝴蝶結。將蝴蝶結滑動至盒子中央＆將緞帶邊端修剪整齊，完成！

Ⓓ　雙圈　×　橫向結

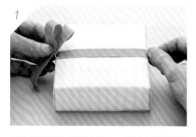

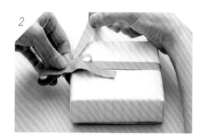

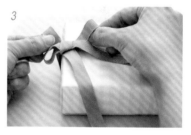

抓取2個蝴蝶結翅膀的長度，並以右側緞帶橫繞1周。

左側緞帶繞圈後再回摺一次，作出2個翅膀。右側的緞帶沿著翅膀中心下拉。

將下拉的緞帶自左側翅膀下方圈中，往左上穿摺＆拉出緞帶，並依基本蝴蝶結步驟 *6* 相同作法收尾整理，完成！

蝴蝶結邊端の裁剪變化

蝴蝶結邊端的裁剪設計將使包裝的整體感更加豐富多變。即便是簡單的包裝，以剪刀稍加修剪，外觀就加倍亮眼。

 山型　

花邊剪　

斜邊　

蝴蝶結の
打結技巧 &
方向 ②

2

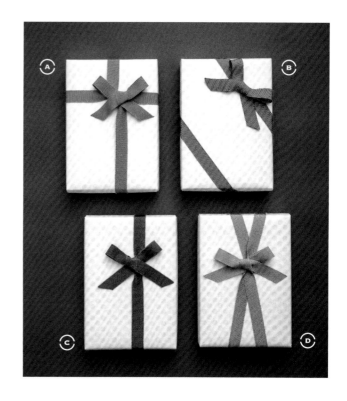

 A 十 字 結

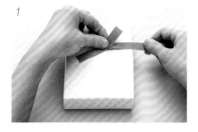

1

在蝴蝶結預定位置，抓取蝴蝶結其中一側的
長度。

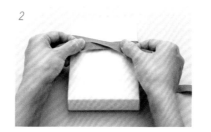

2

在蝴蝶結預定位置放置上緞帶，並橫繞緞帶1
周，以右手緞帶重疊在左手緞帶上。

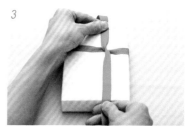

3

以蝴蝶結預定位置為中心，將緞帶相互交
叉。

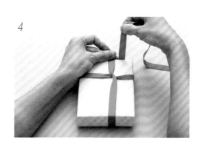

4

以右手緞帶往下圍繞1周。

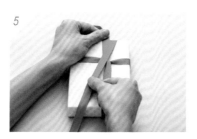

5

右手拉著緞帶，往左斜下方拉低。

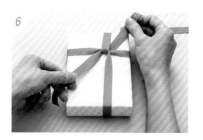

6

以右手緞帶自左下往十字文叉處右上方拉
出。再依P86基本蝴蝶步驟3至6相同作法
打蝴蝶結&修剪邊端，完成！

B 斜角結

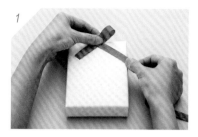

1

左手抓取蝴蝶結其中一側的長度，並順著盒子右上角放上緞帶。

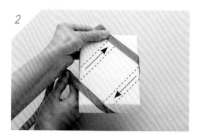

2

右手緞帶依圖示箭頭方向，自盒子右下角背面繞回正面左下角，再自背面往上側的中心拉出。

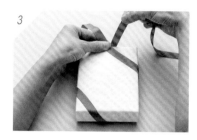

3

依P86基本蝴蝶結步驟*2*至*6*相同作法打蝴蝶結，完成！

C 縱向結

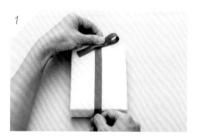

1

左手抓取蝴蝶結其中一側的長度。

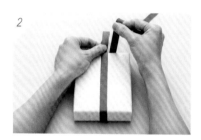

2

以右手緞帶縱繞1周。

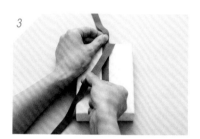

3

右手拉著緞帶，往左斜下方拉低。

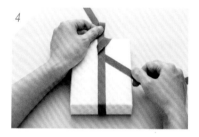

4

將拉低的緞帶穿過步驟*2*緞帶下方，往右下拉出。

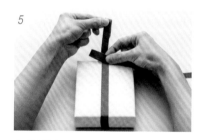

5

右手緞帶繞一圈，作出翅膀狀，蓋在左手緞帶上。

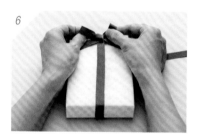

6

將左手緞帶圈從下方穿過，往右上拉出。捏住右側圈前方＆左側圈後方，繫緊蝴蝶結＆修剪邊端，完成！

D V字結

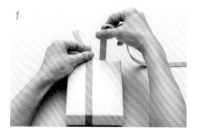

1

左手抓取蝴蝶結其中一側的長度，以右手緞帶縱繞1周。

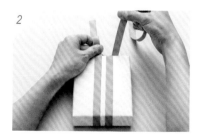

2

再繞1周。

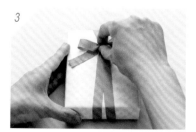

3

依縱向結步驟*3*至*6*相同作法打蝴蝶結，再將兩條緞帶拉成V字形，完成！

蓬蓬球
&
流蘇

以少量毛線或繡線製作的
彩色蓬蓬球＆流蘇。蓬蓬
球的質感溫暖又可愛，流蘇
則帶有現代和風的氛圍。

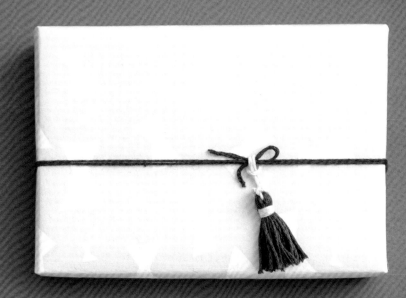

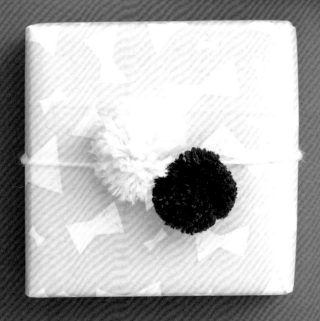

POMPON

蓬蓬球

材料 & 工具

● 毛線
● 剪刀

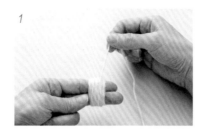

1

以毛線纏繞兩隻手指約50圈。

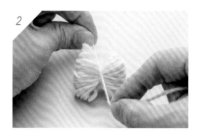

2

慢慢地抽出手指,另取一段毛線在中央纏繞 & 打結固定。

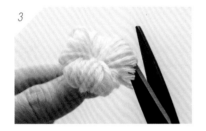

3

以剪刀剪開線圈。

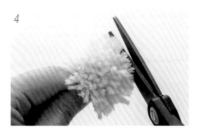

4

以剪刀修整球形。

5

步驟 *2* 打結用的毛線可以用於固定在緞帶或 細繩上,所以暫不裁剪。

TASSEL

流蘇

材料 & 工具　● 繡線
　　　　　　　● 剪刀
　　　　　　　● 木錐

1

以繡線纏繞四隻手指約10圈後,慢慢地抽 出手指。

2

另取一段繡線對摺後打結,纏繞在步驟 *1* 中 央 & 打結固定。

3

以剪刀剪開線圈。

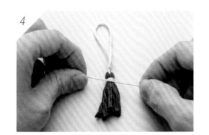

4

將剪開的繡線集合成一束,在距離上端約 5mm處,另取一段繡線纏繞3圈後打結固 定。

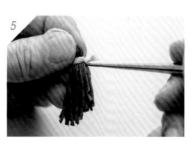

5

剪斷多餘的固定繡線,以木錐尖端將打結處 塞入內側。

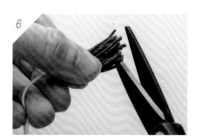

6

以剪刀將流蘇邊端修剪整齊,完成!

Bonjour! Bonne nuit. Au revoir. Merci! Ça va? Bonne jou

ailes ange ami amie amour archange aspiration astre

bague bateau beige bienvenue blanc blanche bleu bleue

bonheur bonjour bordeaux bouquet brise brume brun 1

cerise cerisier chambre chanson charmant charmante ch

chouchou chocolat chouette chou-fleur ciel cigogneclair

copain copine coquelicot coquille courrier croissant cr

espoir esprit fantastique favori feuille flamme fleur

gris heureux horizon jardin jaune jeune jeunesse joie

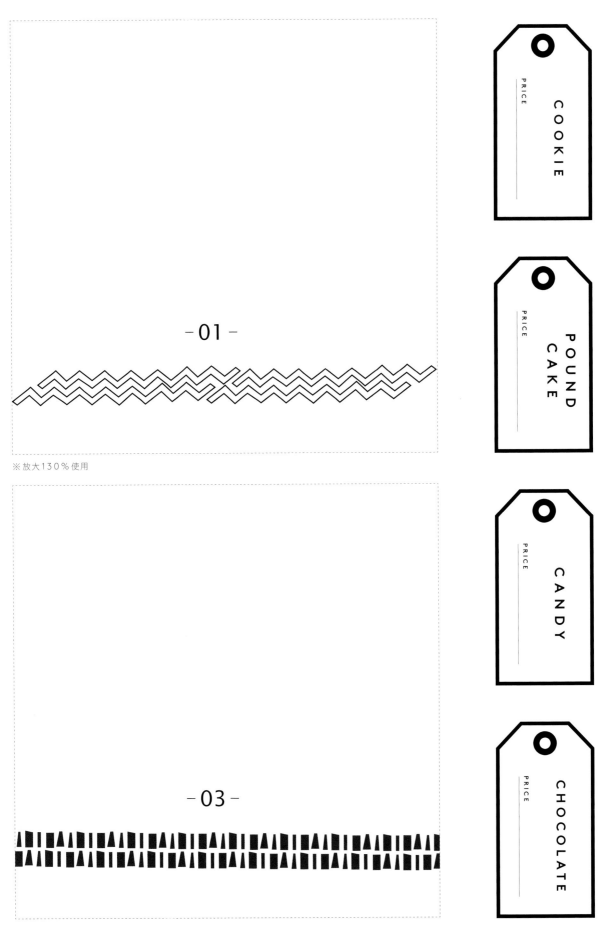

- 01 -

※放大130％使用

- 03 -

※放大130％使用

-02-

※放大130％使用

國家圖書館出版品預行編目(CIP)資料

希望你喜歡!簡單又可愛の禮物包裝術 / 宮岡宏会著；
Alicia Tung譯.
-- 初版. -- 新北市：良品文化館, 2018.08
面；　公分. -- (手作良品；77)
譯自：大人かわいいラッピング
ISBN 978-986-96634-2-7(平裝)

1.包裝設計 2.禮品

964.1　　　　　　　　　　　　　　107011179

宮岡宏会 HIROE MIYAOKA

身兼toi et moi (株) 負責人、禮品包裝術講師、紙材調解員等身份。在經營禮品包裝術教室的同時，也籌劃舉辦活動，擔任企業的包裝術講師、紙張或包裝設計總監、籌畫教室課程的準備＆包裝業務執等多元的活動。著有《かんたん、かわいいナチュラルラッピング》（マイナビ）、《かわいく包むアイデアラッピング》（玄光社）等多本著作，並已授權六國翻譯。

toi et moi
http://www.style-gift.net

- -

日文版 STAFF
企劃・編集　　鞍田惠子
書本設計　　　日毛直美
攝影　　　　　仁志しおり〔封面・P2-3・43-73・96〕
　　　　　　　福井裕子〔P6-25〕
　　　　　　　八幡 宏〔P42・74-91〕
　　　　　　　岡 利惠子（主婦と生活社）〔P26-41〕

版面　　　　　露木 藍
模特兒　　　　紗華
DTP　　　　　太田知也〔Rhetorica〕
校閱　　　　　河野久美子

〔撮影協力〕
AWABEES
TITLES
UTUWA

BAKE ROOM
https://www.facebook.com/BAKE-ROOM-1619837014999816/
P8・43・56-57・64-65雪球／P19起司蛋糕
P43・56-57奶油餅乾／P62磅蛋糕／P64-65法式蛋白霜

eikobo
http://eyawata.wixsite.com/eikobo
P44-45胸針

GHi
http://www.ggghiii.tumblr.com
P46-47耳環／P48髮夾／P49耳環

KITTUN ASWADU
http://www.creema.jp/c/kittun_aswadu
P50-51手環／P55項鍊・耳環

pu・pu・pu
http://minne.com/@yucon-p
Instagram @pu___pu___pu／Twitter @pupupu2016
P63零錢包・包包

fleurette
http://instagram.com/fleurette.accessory
P66-67倒掛花束

〔材料協助〕
聚落社　jyuraku-sha
http://www.jyurakusha17ban-chi.com
P6・76・78・80・82・90和紙

高橋理子株式会社
http://www.takahashihiroko.com
P63・66-67・72-73・84・86-89和紙

株式会社シモジマ　east side tokyo1
http://eastsidetokyo.jp
P12-13・74印台／P12-13・76-83・86-91盒子
P44-45不織布／P44-45繡線／P54-55　12 inch paper
P50-51瓦楞紙／P52-53包裝薄紙／P46-47・60-61雙腳釘

株式会社SHINDO/S.I.C.ショールーム
http://www.shindo.com/jp/
P66-67緞帶／P86-89緞帶

※P92至95的附錄圖案，請複印後使用。

手作良品 77

希望你喜歡！
簡單又可愛の禮物包裝術

授　　　　權／宮岡宏会
譯　　　　者／Alicia Tung
發　行　　人／詹慶和
總　編　　輯／蔡麗玲
執　行　編　輯／陳姿伶
編　　　　輯／蔡毓玲・劉蕙寧・黃璟安・李宛真・陳昕儀
執　行　美　編／陳麗娜
美　術　編　輯／周盈汝・韓欣恬
出　版　　者／良品文化館
戶　　　　名／雅書堂文化事業有限公司
郵政劃撥帳號／18225950
地　　　　址／220新北市板橋區板新路206號3樓
電　子　信　箱／elegant.books@msa.hinet.net
電　　　　話／(02)8952-4078
傳　　　　真／(02)8952-4084

2018年8月初版一刷　定價 350元

OTONA KAWAII WRAPPING by Hiroe Miyaoka
Copyright © 2017 Hiroe Miyaoka
All rights reserved.
Original Japanese edition published by SHUFU-TO-SEIKATSU
SHA LTD., Tokyo.
This complex Chinese language edition is published by
arrangement with SHUFU-TO-SEIKATSU SHA LTD., Tokyo in
care of Tuttle-Mori Agency, Inc., Tokyo through Keio
Cultural Enterprise Co., Ltd., New Taipei City.

經銷／易可數位行銷股份有限公司
地址／新北市新店區寶橋路235巷6弄3號5樓
電話／(02)8911-0825
傳真／(02)8911-0801

MODERN
WRAPPING
BOOK

MODERN
WRAPPING
BOOK

MODERN WRAPPING BOOK

MODERN
WRAPPING
BOOK